U0080548

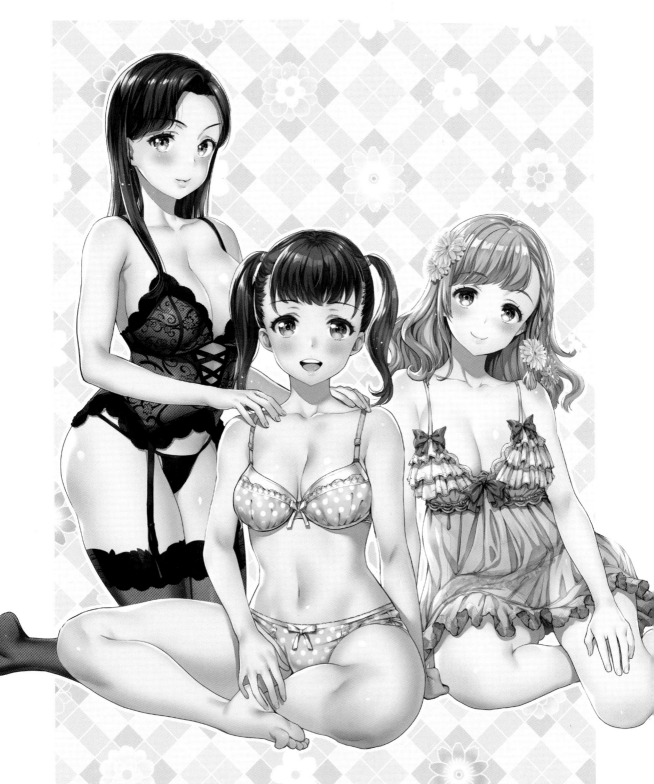

從草圖到完成

❖ 草圖～草稿

 草圖

 輪廓

03 草稿

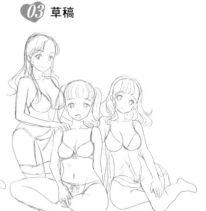

因為想呈現各種內衣,所以決定畫3名角色。背景挑選了少女風格的可愛格子花紋和碎花。

為了讓身體線條清楚明白,一開始以裸體描繪。

在輪廓畫上內衣、頭髮,變成草稿。

❖ 描線～塗色

描線。這時,基本上也是畫出裸體後再畫上內衣。畫出身體線條,就能表現出內衣的透明感。裸體和內衣分別畫成不同階層。

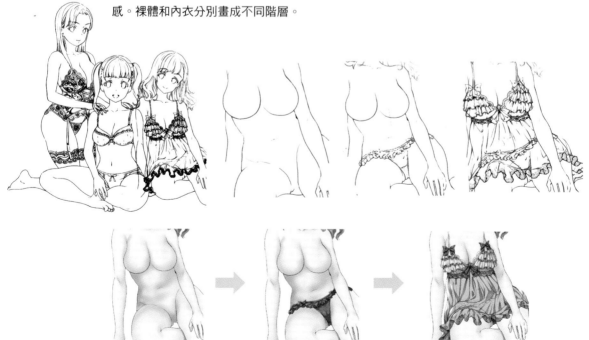

上色時也一樣,依裸體 ➡ 內褲 ➡ 情趣內衣的順序上色。

降低分別畫成不同階層的內衣的不透明度，讓裸體、內褲變成透明狀態。同時，也降低線條畫的不透明度變淡便完成。

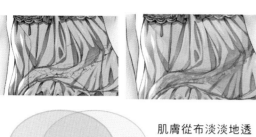

肌膚從布淡淡地透出來就會很性感。

光線照射角度造成的陰影差異（胸部）

注意藉由胸罩托高，乳房陰影形成方式的差異。

《斜 向》　　　《正 面》　　　《從下方》

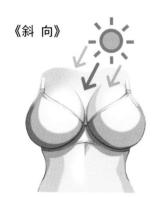

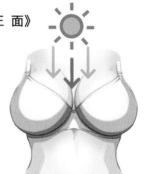

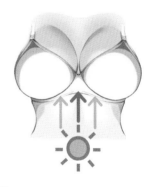

❖ 胸部大小上的表現差異

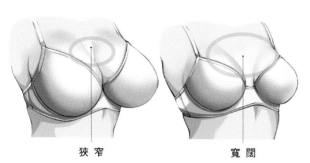

狹 窄　　　　　　寬 闊

不只變更胸部的大小，也要注意胸部乳溝的形成方式。

❖ 肌肉圖

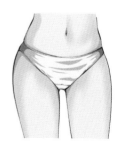

仔細觀察哪個部分的肌肉顯現在身體表面。肌肉的表現多一點就會變成肌肉發達的身體；脂肪多一點就會變成女性化帶有圓弧的身體。

光線照射角度造成的陰影差異（臀部）

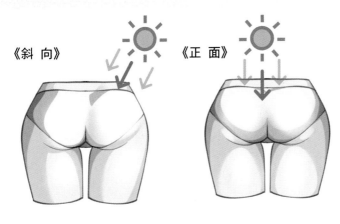

《斜　向》　　《正　面》　　《從下方》

❖ 依內褲尺寸的表現差異

《緊繃》　　　《蓬鬆》

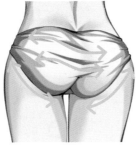

注意臀部的圓弧塗色。合身感和質感會
依內褲的種類而改變，必須注意。

❖ 陷入肉裡的表現

有鬆緊帶的部分將脂肪繫緊，形成
隆起。表現這點，就能表現出女性
脂肪的柔軟。

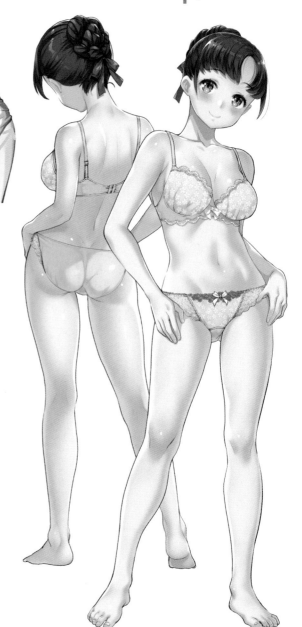

衣出內露 心機畫法

走光注意!!

うめ丸／ぶんぼん／218 著
Universal Publishing 編

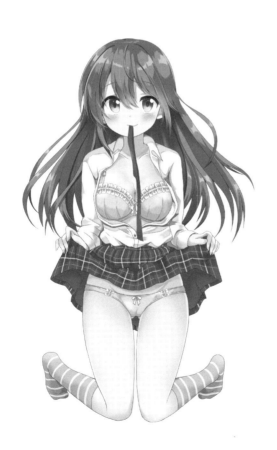

瑞昇文化

　　應該有不少人覺得，身穿內衣的女性模樣比起裸體姿態更加性感吧？

　　可以畫出女性身體的基本的人，想要往下一步邁進時，容易在「女性性感的內衣模樣，並且隨之而來的現象」受挫。

　　內衣如何穿在女性身上，藉由構圖與姿勢內衣的外觀會如何變化等，光看資料也不明白作畫時的重點，實在很難畫得好。

　　此外，只是臨摹資料或照片，或是照著現實中的內衣模樣作畫，會落得只理解構圖，想要畫角度稍微不同的圖畫時並不夠。如果不理解立體的構造，就很難套用於經過簡化、充滿魅力的內衣模樣的二次元角色。

　　本書為了消除這些挫折，深入追求女性性感的內衣模樣，並且為了讓大家能畫出充滿魅力的女性內衣模樣，將淺顯易懂地仔細解說訣竅和注意之處。

　　畫出性感的圖畫，對畫漫畫或插畫的人而言正是必備的能力。
　　本書若能協助各位讀者擴大表現的廣度，將是我們的榮幸。

<div style="text-align:right">Universal Publishing</div>

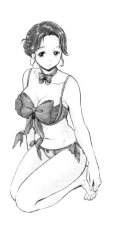

走光注意!! 內衣露出心機畫法

目次

肉體與內衣
的關係

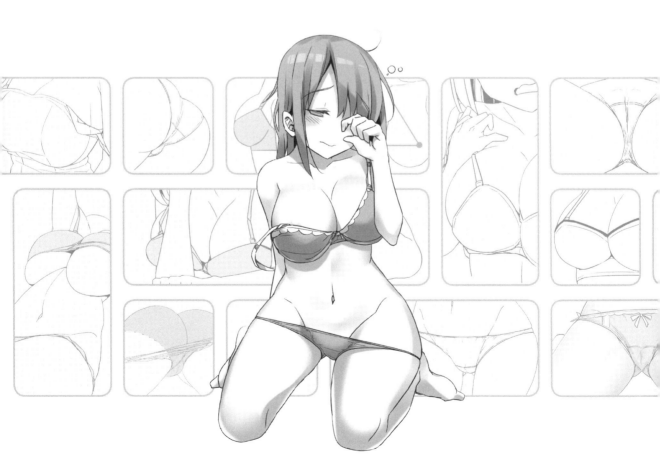

01 關於合身的內衣

女性的內衣能調整身體線條，具備了襯托女性性感的肉體美的重要作用。

在本章，將以各種視點深入探索內衣的描繪重點。

《裸體》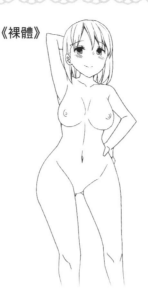

《內衣模樣》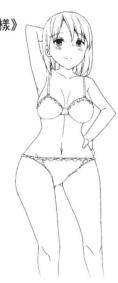

女性內衣的特色

和衣服不同，內衣修正了隔著衣服看不出來的身體線條。在原本很柔軟的身體線條，再添加凹凸強調肉體美。

《合身》
沿著身體線條畫出陷入肉裡就會看起來柔軟。

《不合身》
若不沿著身體線條描繪，看起來就像男性用的硬質內衣或人體模型。

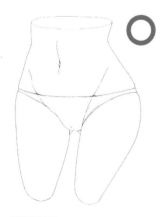

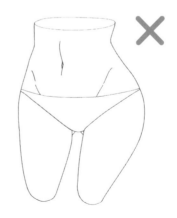

注意之處

想要合身有幾個重點。如果沒抓住重點，看起來就是死板的內衣。

重點❶

內衣未使用鬆緊帶時（帶子等），在身體與布之間留下空隙。

描繪合身、也就是和身體線條緊貼的布料時，雖是布包住身體的印象，但是要配合身體的凹凸，在身體與布之間，形成一點點空隙或突起。變成環狀的布（內褲、扣上背鉤的胸罩或襯衫等衣服）繞一圈拉扯，所以會有稍微形成空間的地方。

《重點❶的理由》

碰到布的部分，身體會被布按住，因此會產生往外推回去的反彈力，藉此身體和布緊貼，比沒有其他布的地方更為收縮。反之，沒有碰到布的部分（恥丘或臀部的裂縫等）會變成空洞。空洞部分的布，布與身體的接點之間會像架橋般連成直線狀。

注意 1

但是，足口與腰圍有使用鬆緊帶時，因為緊貼，所以幾乎沒有空隙。

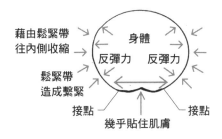

藉由鬆緊帶往內側收縮 → 身體 ← 反彈力 反彈力

鬆緊帶造成繫緊

接點 幾乎貼住肌膚 接點

注意 2

無論有無鬆緊帶，在極深的乳溝也會形成空隙。此外，如下面的例子，乳房大的人穿上尺寸小的胸罩後，胸罩的凹陷不會合身，乳溝會形成空隙。尤其覆蓋面積大的1/2罩杯或全罩杯胸罩等，上邊往上容易形成空隙。

例

〈從上方觀看〉

胸罩 乳房 乳房

胸罩在乳溝上，形成空隙

想要極端表現乳房的大小時，添加空隙影子，就能表現與胸罩尺寸不合的豐滿感。

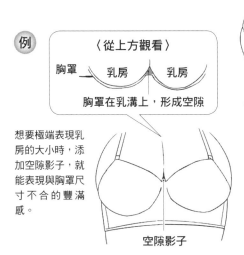

空隙影子

例

內衣

從上方觀看的斷面圖

軀幹

穿胸罩的位置

穿內褲的位置

從上方觀看內褲位置的斷面圖

背部的溝

腿根 腿根

腹部

凹陷 凹陷

↓ 穿內衣 ↓

勒緊

空隙

橋

反彈力

橋 橋

接點

描繪肌肉發達的體型時，起伏特別激烈，容易形成一點空隙。相反地若是豐滿的女性，不妨減少起伏，留下空隙。

在凹陷添加陰影的狀態

一點點凹陷

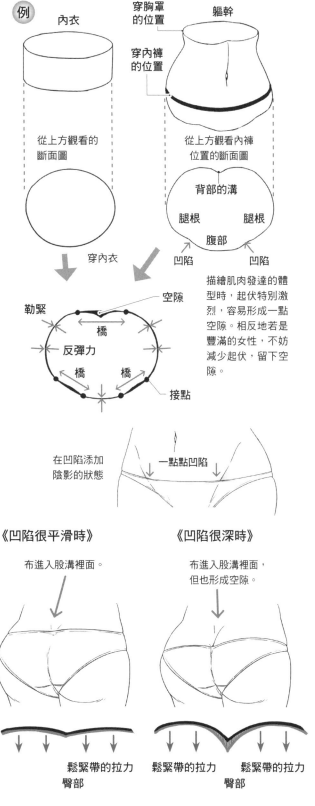

《凹陷很平滑時》

布進入股溝裡面。

《凹陷很深時》

布進入股溝裡面，但也形成空隙。

鬆緊帶的拉力 臀部

鬆緊帶的拉力 鬆緊帶的拉力 臀部

描繪穿在身上的服裝時，經常意識到肉體的鼓起等凹凸，和內衣的伸縮，就能畫出具有說服力的合身內衣。

＊低腰內褲等情形。

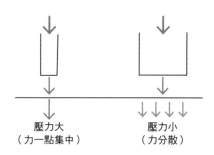

重點 ②

細布和肉體的接觸部分，比粗（面積大）的布更會陷入肉裡。

《重點②的理由》

在紙上扎針會開洞，不過圓木頭很難開洞。物體施力的面積越狹小壓力就越大（壓力＝力÷面積）。

壓力大
（力一點集中）

壓力小
（力分散）

《施加的力集中在接觸的狹小範圍內》

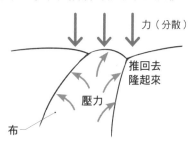

如果布的面積大，脂肪會收進布裡（但是在布裡受到壓迫的脂肪會因反作用力而隆起）。

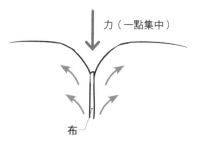

如果布的面積小，脂肪不會收進布裡，而是向外突出。

小知識

線條在立體的明暗交界和凹凸的特徵部分簡化過，所以預先描繪的線條周邊會變成凹凸。

明暗的交界簡化

即使布或內衣纏在腰上也不會緊貼凹陷處，會稍微形成空隙。

空隙　　空隙

凹陷
凹陷
凹陷
凹陷

重點 ③

細布下方的肉體受到壓迫隆起。

《重點③的理由》

被布包住的部分受到壓迫，比原本的身體線條更加強調曲線。恥丘變成雙丘，包覆這裡的內褲襠部，由於從前方把這裡包到後方，所以布陷入肉裡。雙丘被按住，因反作用力使脂肪隆起，會變成感覺異常生動的印象。不過，原本內褲就很合身，所以是要合身就好，還是刻意深深地陷入肉裡畫成很性感，這在作畫上是個人喜好的問題。

例 進入布隆起的襠部下方。

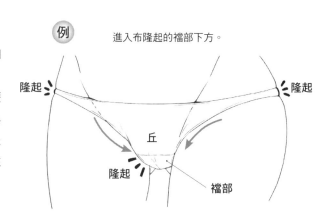

隆起

隆起

丘

隆起

襠部

注意之處

陰影
影子

在本書「影子」和「陰影」如左圖分別使用。

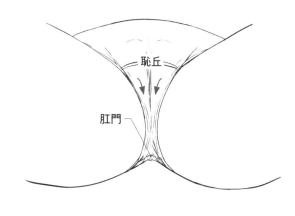

恥丘

肛門

《從下方觀看的圖》

保持恥丘（雙丘）的鼓起，往肛門起皺褶。

帶子

丘　丘

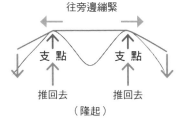

往旁邊繃緊

支點　支點

推回去　推回去
（隆起）

合身的接觸部分越硬，這個部分就會變成布的支點（頂點），被拉扯的力量也會越強。

❖ 抓住重點描繪……

若是鬆緊帶內褲，空隙多少會被填滿。在胯下附近位置的布，往臀側畫出皺褶，布整體會更添合身感，收進布裡的脂肪也會隆起。

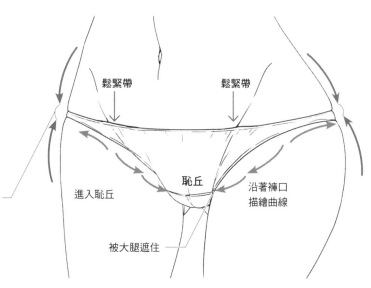

鬆緊帶　　　鬆緊帶

恥丘

陷入脂肪裡
形成凹陷

進入恥丘

沿著褲口
描繪曲線

被大腿遮住

合身的內衣範例

一面依據前面的重點，一面畫出下一頁的畫。肩膀抬起後胸罩的肩帶也會向上抬，罩杯也會稍微往上延伸。另外因為是仰視，所以大腿肉在跟前。在骨盆上穿內褲時，陷入肉裡會使腰骨更加隆起。

《掛在肩頭上的肩帶》

因為沒有陷入肉裡很深，所以畫
成帶子的厚度隆起。

《腹部的斷面》

腹部的肉較多時，內褲上邊會陷入肉
裡形成高低差。即使雙腿張開內褲往
兩旁拉扯時，也會勒緊使肉隆起。

內褲

腹部

隆起

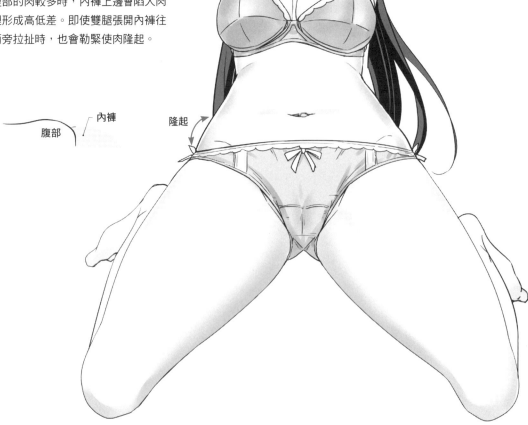

因為是仰視，所以能看見臀部的雙
丘，內褲緊貼在臀部上。另外，碰
到地面的脂肪擠壓表現出肉感。

Point

顏色深的部分
（胯下）

胯下與內褲的形狀會稍微偏移，不會剛好覆蓋。尤其布
的面積比較小的，內褲和胯下的三角形之間稍微形成腿
部連接部分的空隙，正是性感重點。

藉由內衣強調（追加）女性美

藉由合身的布使周邊的脂肪隆起，可說是女性特色的曲線和乳溝增加。內衣本身曲線部分較多，所以光是它看起來就很性感。

《Before》　　　　　　　　　《After》

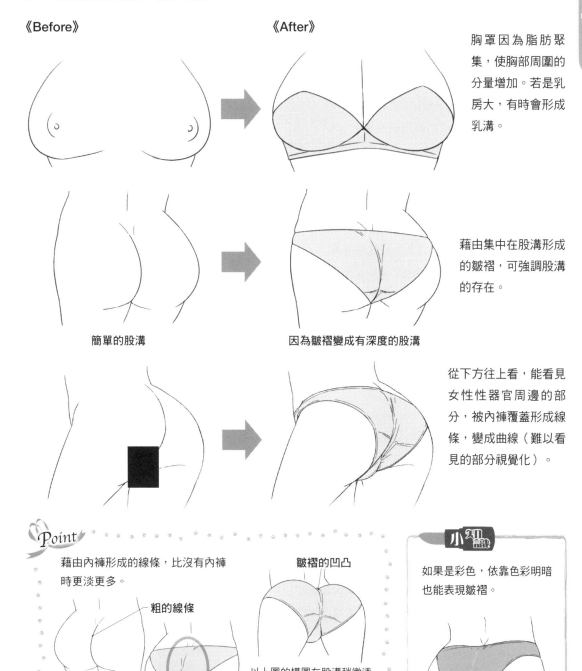

胸罩因為脂肪聚集，使胸部周圍的分量增加。若是乳房大，有時會形成乳溝。

簡單的股溝　　　　　因為皺褶變成有深度的股溝

藉由集中在股溝形成的皺褶，可強調股溝的存在。

從下方往上看，能看見女性性器官周邊的部分，被內褲覆蓋形成線條，變成曲線（難以看見的部分視覺化）。

Point

藉由內褲形成的線條，比沒有內褲時更淡更多。

粗的線條

淡的線條

布聚集在凹陷處，形成多個皺褶的凹凸。

皺褶的凹凸

以上圖的構圖在股溝稍微添加皺褶的隆起，增添真實感。沿著隆起如果還有次要的皺褶會更好。

小知識

如果是彩色，依靠色彩明暗也能表現皺褶。

15

首先，基本型胸罩漂亮地支撐、容納乳房。

合身的胸部的畫法

　　胸罩挑選使用適合胸部者，雖然最大前提是必須合身，但是作為添加要素，無法完全塞進胸罩的肉滿出來的狀態，能增添性感程度。不過，如果畫不出合身的胸部，也就無法應用滿出來的情況，因此先來說明合身的胸部的畫法。

胸罩的畫法是依個人喜好，不過有：

① 貼合胸部的胸罩（沿著乳房的胸罩）

② 貼合胸罩的胸部

這2種。想描繪漂亮的乳房或較小的乳房時選①，想要呈現乳房裝滿的感覺時可以選②。尤其，想畫出乳溝時必然得選②。

小知識

胸部看起來最漂亮的均衡配置是，鎖骨和胸部的頂點（乳頭）連成正三角形（黃金三角）。

〈實際〉 同化

藉由乳房的線條表現鼓起

在罩杯斜上的線條延長線上畫乳房，就能畫成漂亮地容納。胸罩也會聚集腋下的脂肪收進罩杯裡，因此現實中是和周圍同化的形狀，不過畫成圖畫時，為了強調鼓起，要沿著罩杯畫出曲線。

Point

《須注意的不好例子》

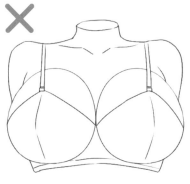

突然畫胸部的圓形放上胸罩，看起來只是在圓球貼上胸罩，感覺不是具有魅力的圖畫。

《胸罩的背面、側面的高度》

背帶的高度是水平，正面在乳房略下方，背面在肩胛骨下方最為理想。往前傾乳房會下垂，變成支撐不足的狀態。

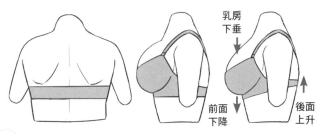

乳房下垂

前面下降

後面上升

❖ ①貼合胸部的胸罩

01 從肩膀和鎖骨下方垂下乳房

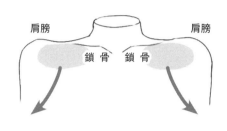

肩膀　　　　　肩膀

鎖骨　鎖骨

02 描繪葫蘆形的胸部

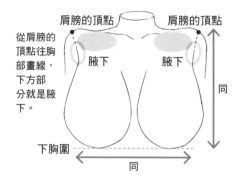

肩膀的頂點　　　　肩膀的頂點

從肩膀的頂點往胸部畫線，下方部分就是腋下。

腋下　　　腋下

同

下胸圍

同

03 決定乳頭的位置

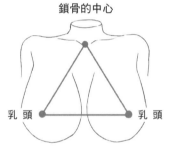

鎖骨的中心

乳頭　　　　　乳頭

注意黃金三角。乳房從胸部中心朝向外側，因此乳頭的位置從乳房中心稍微偏外側。

04 描繪胸罩

完成

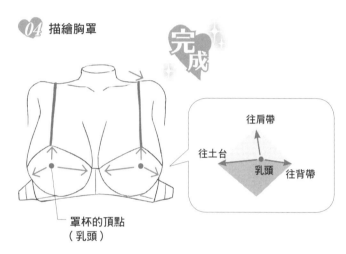

罩杯的頂點
（乳頭）

往肩帶

往土台　　　　　　往背帶
乳頭

乳頭上面畫出突出的部分就是胸罩的頂部。乳頭在肩帶延長線上的印象。

❖ ②貼合胸罩的胸部

01 描繪胸罩

因為乳頭朝外，所以想成在罩杯的略外側，胸罩的頂部在罩杯的外側（約1/3處）。

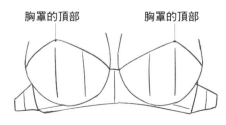

胸罩的頂部　　　　胸罩的頂部

02 描繪乳房

配合下方的曲線描繪乳房的圓形。盡量畫成縱長的橢圓形，基本上形狀可以隨意。

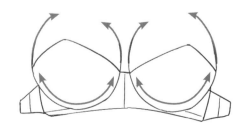

03 畫肩膀周圍

畫出連接乳房和腋下的線。

鎖骨的高度

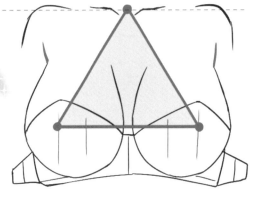

注意之處

若是①的範例，乳房的形狀是事先決定，所以不適合畫乳溝。②的範例要考慮乳溝，可以畫出乳房能碰到的罩杯位置。畫出乳溝時就以②的範例描繪（參照第3頁）。

在 **01** 的階段，上邊的角度可以當成乳房碰到的角度。

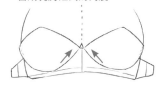

❖ 決定乳頭的位置

從斜向的位置描繪時，跟前的乳房由於遠近法看起來較大，寬度也變大。反之到了內側，不僅遮住還看起來既遠又小，因此寬度也變小。描繪胸罩時，三角的形狀變形，難以取得位置的基準，所以描繪乳房，決定乳頭的位置後，不妨以此為基準描繪胸罩。

〈正面〉

↓

〈從右邊〉

往左邊

〈正面〉

分成三等分畫出基準線

〈從右邊〉

狹　狹
廣　廣

❖ 考慮背帶的功能性

背帶除了將整個胸罩固定在身體上，也能附加直接從下方支撐胸部的印象。罩杯比土台更下面時，也許看起來支撐力很弱。可以考量功能性，或是強調像泳裝的乳房鼓起被土台包住，依照個人喜好靈活運用吧。

《強調乳房的鼓起》

罩杯比土台往下突出，藉由強調乳房的鼓起變得像泳裝。

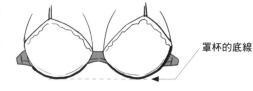

罩杯的底線

《附加支撐乳房的印象》

罩杯和背帶並用，加強支撐乳房的印象，就會更像胸罩。

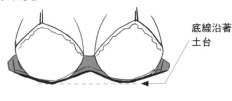

底線沿著土台

03 臀部與內褲考察

在此將從多個角度檢視臀部與內褲的形狀。

從多種角度檢視臀部的內褲形狀

❖ 俯瞰

過了襠部（胯下的布料雙層的部分）附近往恥丘稍微擴張，不過要注意依照角度有時會看不見。

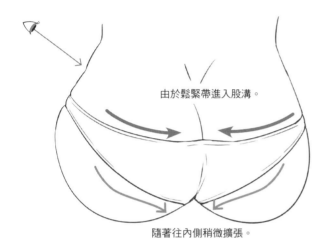

由於鬆緊帶進入股溝。

隨著往內側稍微擴張。

《圖解》

內褲原本是扇狀，所以貼住球體（臀部）看起來便如下圖。

俯瞰 　　正後面

由於臀部的圓弧，看起來只是向外膨脹。

❖ 斜下

肛門周邊是最凹處，布幅也變窄。皺褶也集中在恥丘收聚。

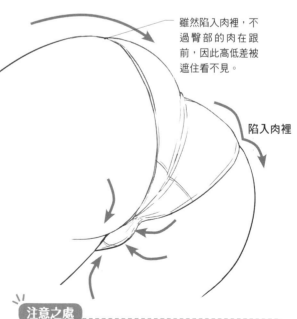

雖然陷入肉裡，不過臀部的肉在跟前，因此高低差被遮住看不見。

陷入肉裡

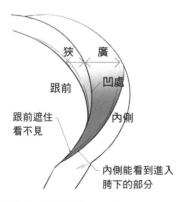

狹　廣

跟前　凹處

跟前遮住看不見　　內側

內側能看到進入胯下的部分

跟前的布被股溝遮住看不見，因此寬度變窄；內側的布往跟前可見的範圍擴大，因此寬度也變寬。

注意之處

一邊想像看不見的部分往恥丘，一邊畫出皺褶和布的形狀。

❖ 從下方

因為襠部覆蓋恥丘周邊，所以把界線的接縫想成恥丘的起點便容易明白，不過實際上穿上內褲後，因個人差異會使位置偏移。

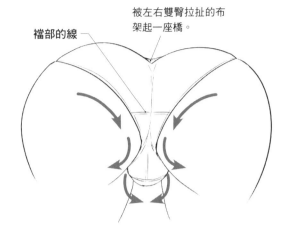

襠部的線

被左右雙臀拉扯的布架起一座橋。

因股溝往內側變窄後，由於包覆恥丘而鼓起。

❖ 像運動女孩

臀部的陷入等也是用更圓一點的弧線描繪，就會像緊實的運動少女。和運動胸罩一併描繪也不錯。內褲形成的皺褶畫少一點，就會有緊密貼合肌肉的感覺。

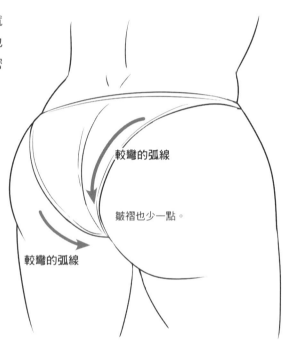

較彎的弧線

皺褶也少一點。

較彎的弧線

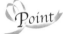

包含內衣全身帶有圓弧，就會變成肌肉隆起內衣貼合的線條。

臀部畫圓一點，大腿的界線就會很清楚。

《依照布質分別使用》

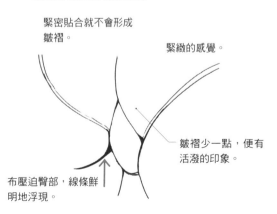

緊密貼合就不會形成皺褶。

緊緻的感覺。

皺褶少一點，便有活潑的印象。

布壓迫臀部，線條鮮明地浮現。

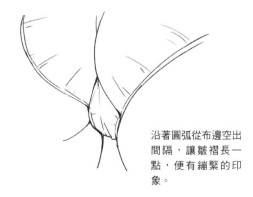

沿著圓弧從布邊空出間隔，讓皺褶長一點，便有繃緊的印象。

關於內褲的下擺、內襠部分

內褲擴大描繪時，考慮到構造、接縫與厚度等，就能完成更講究的圖畫。若是市售的內褲，由於大量生產，縫法、內襠等都做得很漂亮（全部形狀統一）。如果有目的地增加Z字形縫法藉此增加皺褶，或是讓布凹凸不平，刻意呈現出手作感，就能更加表現對內褲的講究。縫法沒有固定，依照用途也有各種樣式。

❖ 腰圍部分的設計

由於內褲是由前布和後布合起來製作而成（拼接），所以有時蕾絲在交界線會中斷。

前布和後布縫好後加上蕾絲時，蕾絲會在交界線上面。

中斷

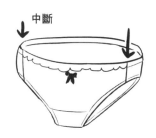

❖ 邊緣的設計

為了讓內褲的下擺（褲口周圍）貼合腿部，大多是用鬆緊帶製作。有時會用帶子提升強度，或是使用蕾絲或飾邊鬆緊帶（內褲用的裝飾鬆緊帶。有飾邊的鬆緊帶的俗稱）添加裝飾。

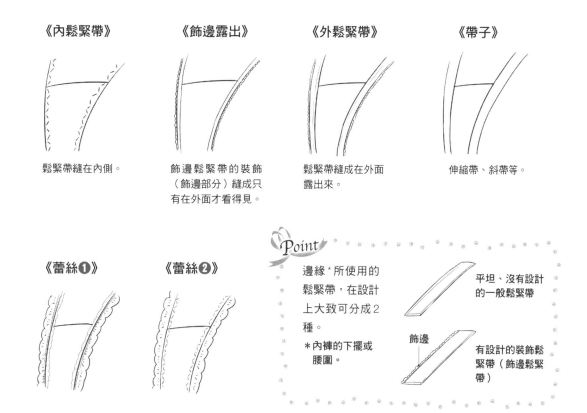

《內鬆緊帶》

鬆緊帶縫在內側。

《飾邊露出》

飾邊鬆緊帶的裝飾（飾邊部分）縫成只有在外面才看得見。

《外鬆緊帶》

鬆緊帶縫成在外面露出來。

《帶子》

伸縮帶、斜帶等。

《蕾絲❶》

《蕾絲❷》

Point

邊緣＊所使用的鬆緊帶，在設計上大致可分成2種。

＊內褲的下擺或腰圍。

平坦、沒有設計的一般鬆緊帶

飾邊

有設計的裝飾鬆緊帶（飾邊鬆緊帶）

❖ 內褲的內襠種類

《袋狀內襠》

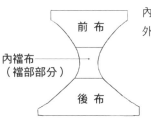

內側縫起來，因此從外側看不見接縫。

內襠布（襠部部分）

《連接內襠》

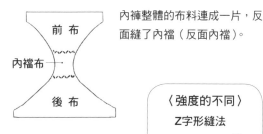

內褲整體的布料連成一片，反面縫了內襠（反面內襠）。

內襠布

〈強度的不同〉

Z字形縫法

 弱

3點Z字形縫法（針織縫法）

 強

即使同樣是Z字形縫法，3點Z字形縫法的強度比較高。

〈斷面〉

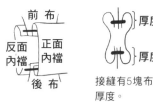

前布
反面內襠　正面內襠
後布

}厚度
}厚度

接縫有5塊布的厚度。

〈斷面〉

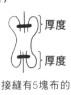

前布　Z字形縫法
反面內襠
後布

接縫平坦

《拼接內襠》

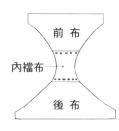

前布
內襠布
後布

彙整4塊布以強勁的力道縫合，因此變得凹凸不平，周圍也容易起皺褶。

內襠集中在反面，所以在邊緣容易使用蕾絲等設計。

〈斷面〉

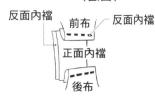

反面內襠　前布　反面內襠
正面內襠
後布

}凹凸不平

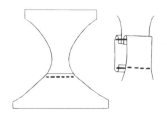

像拼接內襠的情況，為了讓前布的外觀顯得俐落，將前布與後布縫合，也可以消除襠部線條。

小知識

布重疊，縫合時需要強度的地方，Z字形縫法比直線縫法強度更高，所以很適合。

－ － － － － － － 直線縫法

∧∧∧∧∧∧ Z字形縫法

只要穿得凌亂就會變性感

內衣遮住下面的肌膚，所以魅惑的凌亂穿著能表現妖豔的姿態。

《穿著的狀態》

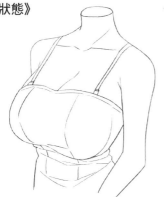

《左右的肩帶解開時》

看起來只是脫掉。

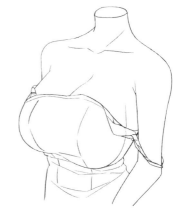

《一邊的肩帶解開時》

留下一邊自然會有散
漫的感覺，變成不小
心敞開的印象。

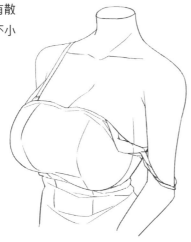

Point

一定　一定

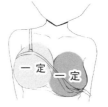

內衣往下偏移，靠近的乳房滿出
來。依照偏移的程度改變滿出來
的分量，就會更添真實感。左右
脂肪的分量相同，因此要保持一
定。

❖ 以細微的動作給予內衣的魅力

偏移翻過來的布，越接近偏移的一方分量越多，下面
也會形成皺褶。

偏移的方向

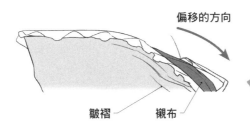

皺褶　　襯布

雖然用手撐住肩帶，卻來不
及的狀態。

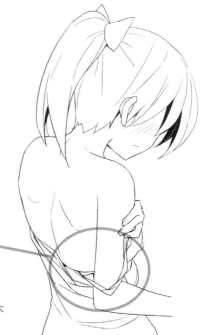

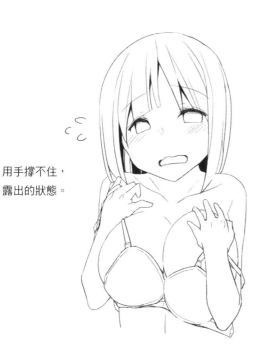

用手撐不住，
露出的狀態。

內衣和衣服不同，因為布料很薄，短
上衣等下擺勾到腳，赤足、大腿光是
露出來就令人心跳加速。接近裙子的
形象，也具備隱約可見的魅力，請有
效地活用。

陷入肉裡

❖ 在內衣施力強調陷入肉裡

只是覆蓋肌膚的內衣也能充分陷入肉裡，刻意拉扯在內衣施力，更能強調陷入肉裡，創造出性感重
點。尤其內衣包覆臀部和乳房這種柔軟的鼓起，根據情境可積極地畫出陷入肉裡的樣子。

《注意可陷入肉裡的數量、位置》

內褲上有洞，由於
分成兩股，拉1個
地方身體會有兩處
陷入肉裡。

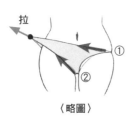

〈略圖〉

例

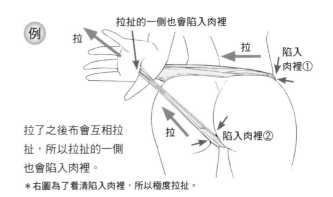

拉扯的一側也會陷入肉裡

拉了之後布會互相拉
扯，所以拉的一側
也會陷入肉裡。

＊右圖為了看清陷入肉裡，所以極度拉扯。

胯下部分的注意之處

由於恥丘中央有溝，所以形成雙丘，平時是平緩地覆蓋，所以是一個鼓起。

臀部

恥丘

拉扯時強調雙丘，布完全埋入溝中。此外，由於溝形成的皺褶會往拉扯的方向延伸。

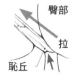

臀部

拉

恥丘

❖ 陷入肉裡的畫法

01 陷入肉裡的畫法

02 和內側的脂肪交叉，看不見的部分用虛線表示

03 依①～③的順序畫曲線（布）

②
①
③

04 擦掉虛線

05 中央形成的範圍就是布

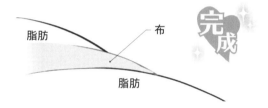

脂肪

布

脂肪

完成

重點 ❶

和布相鄰的脂肪隆起，形成被布遮住的部分。

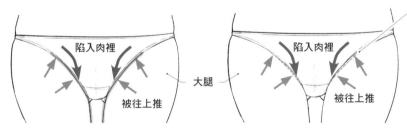

陷入肉裡

被往上推

大腿

陷入肉裡

被往上推

虛線部分是實際上會有的內褲的線條。

邊緣的接縫畫成被大腿遮住，就能表現出深深地陷入肉裡。

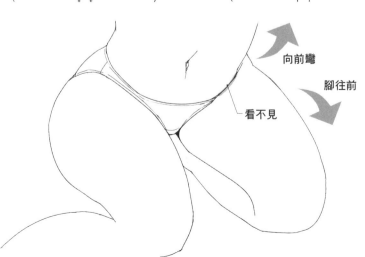

向前彎

腳往前

看不見

更加強調時，就會變成左圖。變成向前彎膝蓋彎曲時，內褲的細微部分會被大腿完全遮住，藉由畫出看不見的部分，陷入肉裡會看起來更深。

重點 ❷

依照重力負荷靈活運用陷入肉裡
陷入肉裡會依照物體的重量使凹凸改變。

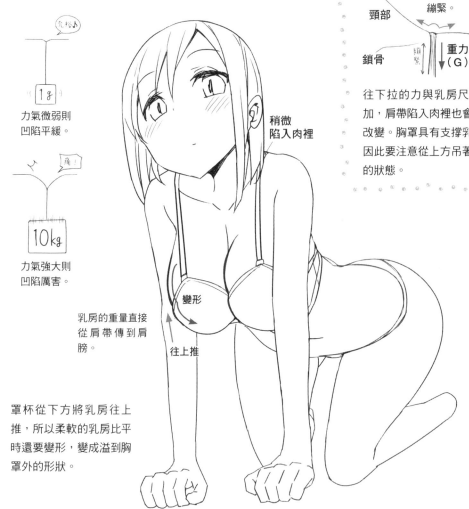

力氣微弱則
凹陷平緩。

10kg

力氣強大則
凹陷厲害。

乳房的重量直接
從肩帶傳到肩
膀。

稍微
陷入肉裡

變形

往上推

罩杯從下方將乳房往上
推,所以柔軟的乳房比平
時還要變形,變成溢到胸
罩外的形狀。

Point

由於乳房而往下拉,
繃緊。

頸部

鎖骨 重力
（G） 肩膀

往下拉的力與乳房尺寸成比例增
加,肩帶陷入肉裡也會隨著尺寸而
改變。胸罩具有支撐乳房的作用,
因此要注意從上方吊著下垂的乳房
的狀態。

畫成向前彎,或
是乳房下垂的狀
態,重力對乳房
會有極大作用,
直接連接的肩帶
會比平時更往下
拉。

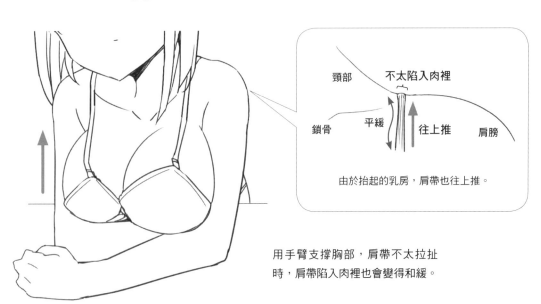

頸部 不太陷入肉裡

鎖骨 平緩 往上推 肩膀

由於抬起的乳房,肩帶也往上推。

用手臂支撐胸部,肩帶不太拉扯
時,肩帶陷入肉裡也會變得和緩。

04 偏移的內衣

躺臥，或睡醒時內衣從胸部偏移的樣子，既毫無防備又性感。在此將從各種角度檢視，由於身體轉動而偏移的內衣與身體。

躺臥的姿勢使身體轉動，所以內衣容易偏移

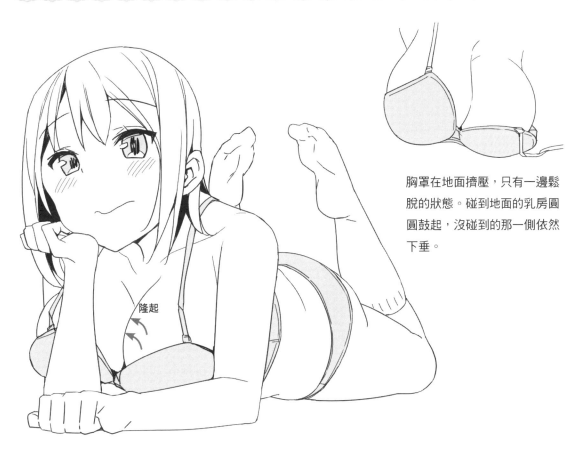

隆起

胸罩在地面擠壓，只有一邊鬆脫的狀態。碰到地面的乳房圓圓鼓起，沒碰到的那一側依然下垂。

乳房是否碰到地面決定了是否會變形，描繪時要考慮與看不見的地板的距離（空隙）。

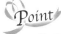Point

若是巨乳會被地面推回去，於是乳房隆起。乳房較小時，與碰到地面變形的巨乳不同，會是下垂的樣子。

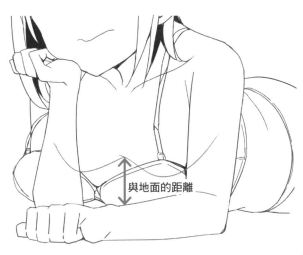

與地面的距離

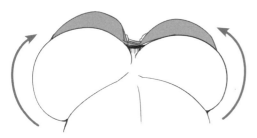

胸罩被背帶固定不會活動。想要越過乳房的鼓起捲起來,畫成用手挪動等施力的姿勢比較自然。此外,如果是背帶偏移的圖畫,為了容易偏移,如下圖這般設定也行。

Point

滑落時捲起的內衣也很性感,只要不是像帶子般扭曲的東西,別忘了畫出翻開的狀態。

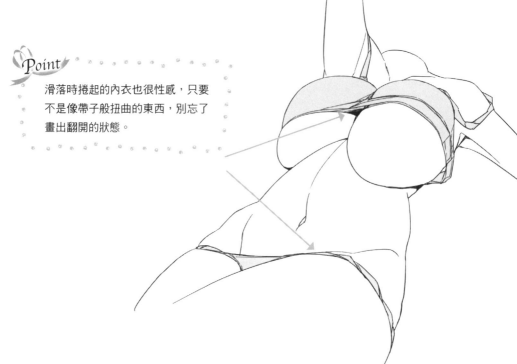

❖ 扭曲的重點

扭曲的方向不會零散。另外,如果零散看起來會很髒。

✕　　　　　　　　　　零散

用手推的方向是一定的,所以會往同一方向扭曲。

〇　　力　　同一方向

改變寬度,一部分扭曲得很厲害,看起來就很平均真實。

滑落的內褲

即便捲起來,也要和原本的狀態比較,一邊思考哪個部分在哪個位置一邊描繪。若不這麼做,就會畫出不平衡的奇怪內褲。

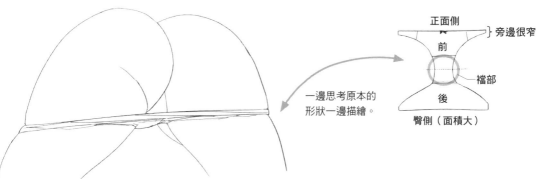

一邊思考原本的形狀一邊描繪。

《注意穿上時的狀態》

由於捲起來，往上推出的布太大，有時會起皺褶變形。

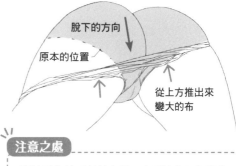

脫下的方向

原本的位置

從上方推出來變大的布

《用手指撐開內褲的形狀》

襠部的線和皺褶混在一起。

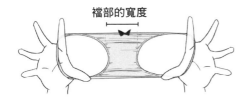

襠部的寬度

注意之處

即使是內褲以外的衣服，也要注意和各部位原本的尺寸相同。

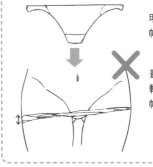

明明旁邊的布料幅寬很窄……

畫成圖畫後，扭轉的地方比布料幅寬變得更大。

《描繪扭曲的工夫》

扭曲的方向配合大腿的圓弧，變成陷入大腿肉鼓起的描寫。

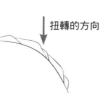

扭轉的方向

Point

依照挪動的距離，扭轉的程度適當地改變便會有真實感，可是如果太過度就會扭轉得太厲害。如果不追求真實感，即使不留意也不會有問題。

另外，包覆恥丘的部分如果貼著私密處，可以有意地表現出只遮住那裡。正因看不見才會刺激妄想。

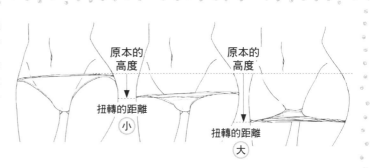

原本的高度

扭轉的距離 小

原本的高度

扭轉的距離 大

《遮住恥丘時》 《沒遮住恥丘時》

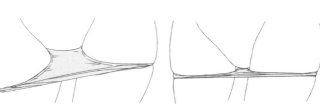

內褲滑落的各種模樣

考量仰視、俯瞰的程度，想像內褲繞腿部一圈，如何畫圓回來，並確認位置吧。

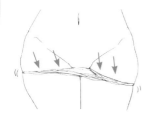

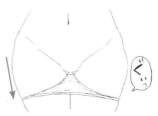

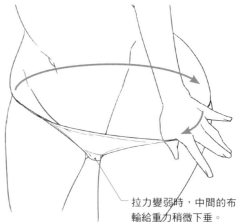

往下的力太弱，往左右的拉力也會減弱，布的上側被大腿的鼓起勾住，下側便懸吊著。

雙腳閉緊被大腿勾住，變成倒三角形。

拉力變弱時，中間的布輸給重力稍微下垂。

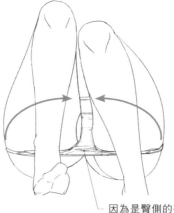

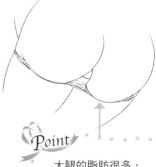

畫出恥丘的裂縫會很性感。

因為是臀側的布所以多一點。

Point

大腿的脂肪很多，所以內褲滑落時會被脂肪勾住，也會出現被布遮住的部分。

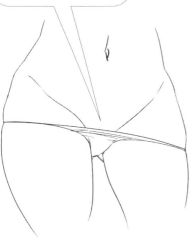

經常思考布的裡面是哪裡、有什麼線條，實際上恥丘是否在布裡面的位置，利用虛線等描繪吧。

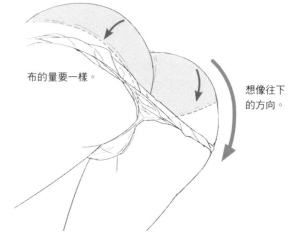

布的量要一樣。

想像往下的方向。

臀側內褲的布很多，所以扭轉的布的總量要比前側厚一點。

偏移的魅惑內衣插畫的範例

　　解開胸罩肩帶，不要下垂浮在空中，就會變成暴露脫落，具有動感的圖畫。若是靜止畫就肩帶下垂，若是身體有動感的畫就肩帶浮起，像這樣靈活運用吧！

《偏移的樣子》

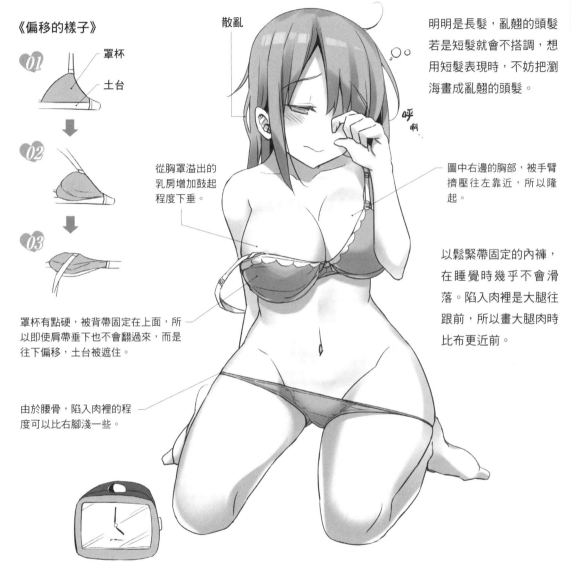

💗01 罩杯
土台

💗02

💗03

罩杯有點硬，被背帶固定在上面，所以即使肩帶垂下也不會翻過來，而是往下偏移，土台被遮住。

由於腰骨，陷入肉裡的程度可以比右腳淺一些。

散亂

從胸罩溢出的乳房增加鼓起程度下垂。

呼啊

明明是長髮，亂翹的頭髮若是短髮就會不搭調，想用短髮表現時，不妨把瀏海畫成亂翹的頭髮。

圖中右邊的胸部，被手臂擠壓往左靠近，所以隆起。

以鬆緊帶固定的內褲，在睡覺時幾乎不會滑落。陷入肉裡是大腿往跟前，所以畫大腿肉時比布更近前。

《範例❶ 平時》

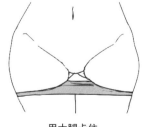

用大腿卡住

《範例❷ 貼住私密處》

因為濕氣卡住的印象

平時內褲在胯下懸垂。範例❷的內褲貼住私密處，給人私密處很濕的印象。依照情境靈活運用吧！

描繪脫下內褲的重點

脫到一半內褲勾到腳，或是脫下掉到地上都是性感的妄想。在此將檢視從胯下滑落腳下的內褲描繪重點。由於雙腳的情形會在其他章節說明，在此只說明在單腳懸垂的內褲「單腳內褲」。

《勾住一隻腳的形式》

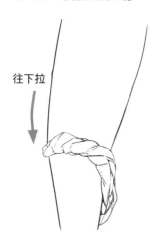

往下拉

Point

因為沒有使用另一邊褲口（參照左下的Point），所以即使往內側懸垂，捲成一塊遮住也行。不過既然都要畫了，稍微露出褲口周圍的鬆緊帶，描繪時注意有兩個洞，就這樣呈現吧。

《應避免的重點》

緞帶附在腰圍部分附近的位置，所以不能在布的正中間。此外，也要注意褲口的寬度。

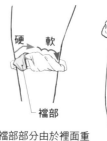

硬　軟

注意緞帶的位置

襠部

寬度太窄

襠部部分由於裡面重疊縫合所以有些厚度。減少皺褶的數量或改變質感就會變得更真實。

Point

描繪脫下的內褲時注意褲口，便容易理解在描繪哪個部分，也會變成記號。

穿過腳的洞叫做「褲口」

〈褲口的鬆緊帶〉

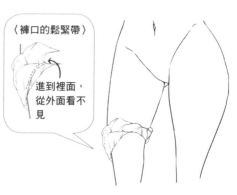

進到裡面，從外面看不見

就算是褲口部分，也未必看得見鬆緊帶。有時鬆緊帶的環會進到裡面。

右圖是全部的布捲起來，所以量多膨脹。基本上常常像這樣呈一直線的帶狀。先畫這條帶子，再追加皺褶調整，就會比較好畫。

帶狀

✕

◯

不要畫成單調的皺褶。

❖ 脫掉

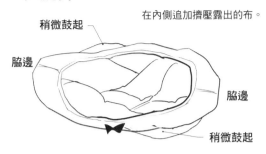

在內側追加擠壓露出的布。

稍微鼓起

脇邊

脇邊

稍微鼓起

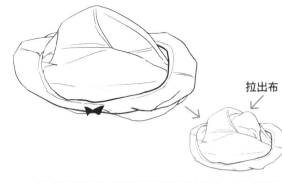

拉出布

腰圍部分的大洞開在跟前，內側可見的布就能重疊一舉畫出來，就不會被各個部位的配置吸引，容易描繪。此外，注意別忘了與褲口相鄰的脇邊。

從大洞拉出內側的襠部和臀部的布，就會更添「一邊纏繞一邊脫掉」的感覺。應用這一點，從洞的內側再拉出布，會更有纏繞的感覺。

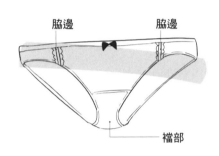

脇邊　脇邊

襠部

Point

想畫得複雜一點時，
不妨讓褲口在跟前。
從洞裡看見洞就會變
複雜。

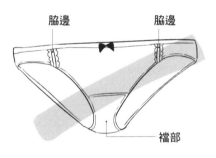

脇邊　脇邊

襠部

布脫成只看得見一列，就能看見脇邊的拼接線和襠部。

《把內褲翻過來……》

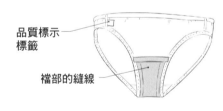

品質標示標籤

襠部的縫線

像襠部和標籤等，必須注意和正面有些差異。標籤通常附在脇邊。

❖ 整體的形狀盡量圓一點

要一眼看出是脫掉的內褲，就得畫成纏繞。沒有皺褶的長內褲不會呈現「脫掉的感覺」。為了知道是內褲，也得注意整體的形狀。

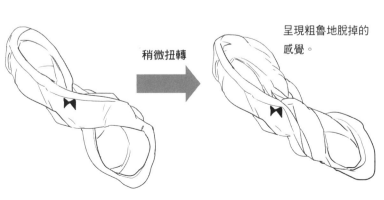

稍微扭轉

呈現粗魯地脫掉的感覺。

關於走光

本來遮住的部位，因為某些緣故露出的「走光」，在畫漫畫或插畫時也是必須的性感情境之一。

穿內衣引起走光的情境

像換衣服的場景等，在穿脫途中走光從胸罩露出乳房的情境中，為了強調乳頭，以勃起的狀態描繪就會變成具有衝擊性的圖畫。另外，具有故事性會更容易傳達魅力。

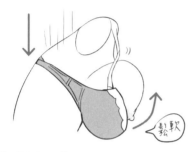

蹲下時胸部浮起，胸罩勒住的力道減弱時，或是桌子等物體碰到乳房時，這些情境都會引起走光。

❖ 強調乳頭

看得見的乳房鼓起畫得很有活力。既然看到了，如果沒活力就太可惜了。

❖ 強調乳房

乳頭朝上或緊繃，依照乳房形狀加上圓弧就會有活力。

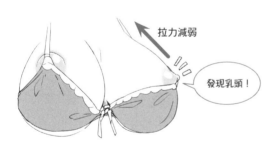

拉力減弱

發現乳頭！

罩杯的設計簡單一點，皺褶等勾住乳頭的表現就會變得顯眼。

《露出的乳頭》

胸罩邊緣勾到乳頭時，就能強調乳頭的存在。乳頭的突出部分可利用於陷入肉裡。

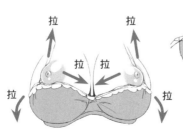

拉　　拉

拉　拉

拉　　　　拉

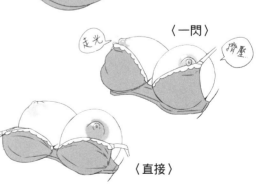

輕彈

〈一閃〉

走光　　　擠壓

〈直接〉

直接看見時，和隱約可見時走光的印象不同。

遮住內衣褲的動作

露出了不能給人看的部位而表現焦急，很難為情的姿勢。內衣褲有上下兩件，因此前提是用手遮不住的表現。

《遮住內褲》

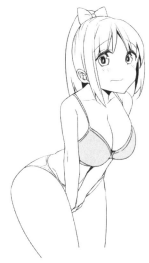

背脊伸直，手臂也伸直。

《上下同時遮住》

因為慌慌張張，所以手用力，胸罩受到擠壓。

《用雙手遮住內褲》

軀幹傾斜，遮住的內褲和遮不住的胸罩兩者都露出來。

《用衣服遮住內褲》

身體彎曲，衣服往下延伸想遮住內褲。此外，由於背脊彎曲，所以手臂稍微彎曲。

因為向前彎，所以也能加上胸部走光。體操服在胸罩上面通常還會穿短上衣，因此加上這個要素也OK！

❖ 遮住胸部的方法

有用手臂包覆的方法和用手掌包覆的方法。有看起來像保護全身，或是看起來只保護胸部的效果。

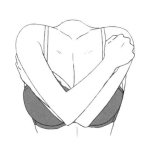

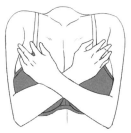

遮住內衣褲的動作的範例

　　遮住的動作的特色是，會從身體和頭移開視線。即使遮掩＝逃走的意思，由於是不想露出身體的表現，所以在軀幹傾斜等下工夫描繪。

❖ 用手遮住從胯下露出的內褲

從胯下用手臂壓住裙子，用手和裙子遮住內褲的狀態。注意布的分量。

Point

比起一隻手，用兩手遮住比較可愛。另外，想遮住的手指不要張開會更有真實感。

❖ 用脫落的胸罩遮住胸部

身體轉向內側不讓胸部被看見。

傾斜

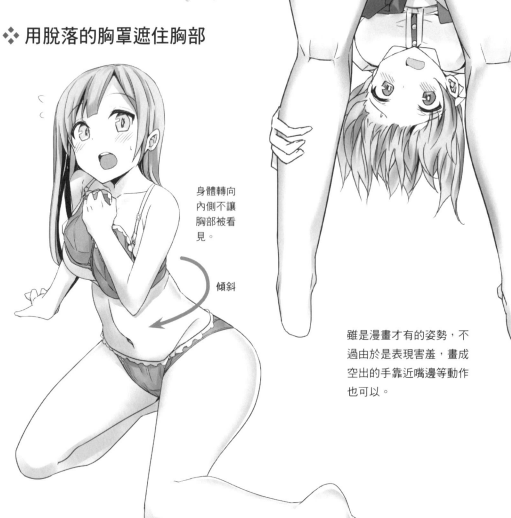

雖是漫畫才有的姿勢，不過由於是表現害羞，畫成空出的手靠近嘴邊等動作也可以。

內衣

魅惑的女性美

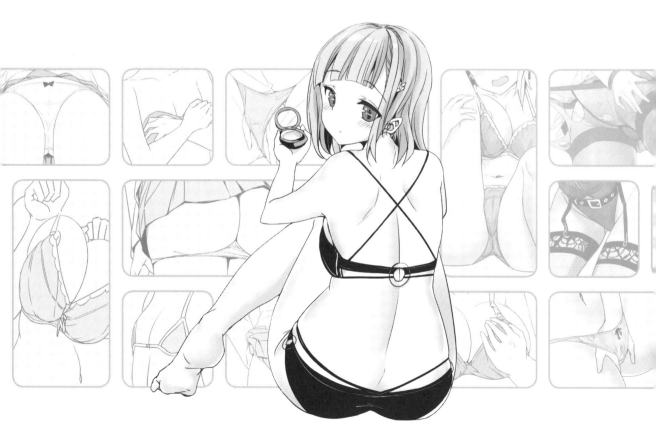

平常看不見的背部，是重要的性感重點。連背側的設計都很用心的胸罩也不少，有些被稱為「露背胸罩」，是製作成給人看的。這些具有神祕魅力的女性背部，藉由更加豐富的設計變得更華麗。

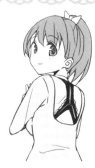

注意之處

背部在肩胛骨中央凹陷，因此接觸到這裡的胸罩會形成空隙。

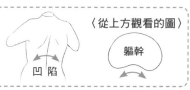

〈從上方觀看的圖〉

軀幹

凹陷

用於較薄的衣服或背部空出的性感衣服，效果非常出色！

❖ 簡單的款式

背帶和前部畫成同樣高度。從側面觀看時，只有前方朝上樣子會很難看。

❖ 施加刺繡的款式

不只布料，在肩帶也施加刺繡。以前方的刺繡為主，背側畫少一點。

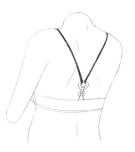

如果背部沒有背鉤，就會在前側。藉由背鉤的存在，也能和泳裝有所差異。

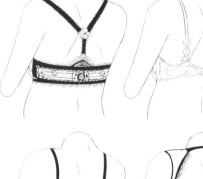

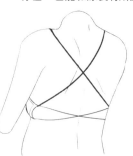

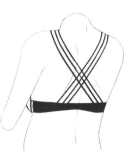

交叉的款式。肌膚面積變大。

以曲線為主的設計。

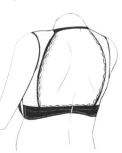

如果布料較大，有時刺繡會狹窄地點綴。

背部周圍被蕾絲狀覆蓋，空出背部增加露出度。

注意之處

設計用心的款式大多不是肩帶型，而是縫製的（基本構造請參照第95頁）。此外，背側沒有背鉤或調節器時，會是附在前面。不要以為背鉤都是在背部。

露出背後的胸罩例子和作畫重點

❖ 後十字交叉型胸罩

背對是容易弄錯胸部位置的姿勢。胸罩的背帶高度可以想成大概是兩顆頭的距離。

肩膀的線條

6頭身

兩顆頭的距離

往前彎曲背部的姿勢中，背部會隆起，環繞的胸罩背帶的空隙減少，變成緊貼狀態。

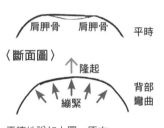

肩胛骨　肩胛骨　平時

〈斷面圖〉

↑隆起

繃緊

背部彎曲

正確地說如上圖，原本中央的溝往外側繃緊，變得平坦的印象。

內衣褲上下設計搭配便有統一感（上下都加上環等）。

一邊思考肩帶連接到前側哪邊，一邊決定從肩膀消失的位置。有的款式纏繞交叉的部分，或是纏繞環使用。

小知識

可動　　可動

其中有些款式是藉由移動背部的肩帶，就能調整勒緊的程度。

Point

畫出女性美的重點脖頸，會更加性感。

脖頸被遮住

內衣魅惑的女性美
Chapter1

01 襯托背部魅力的設計

02 微乳和豐滿的重點

為了畫出微乳雖小卻有魅力的圖畫，還有豐滿福態體型有魅力的內衣模樣圖畫，就必須掌握幾個重點。首先關於微乳，就以附帶的「小乳溝」為主檢視吧！

❖ 稍微露出乳溝

如年幼期完全沒有胸部的狀態，加上胸罩也沒有意義，雖然有一定程度的成長，不過把微乳身體的人當成模特兒看待吧。

《素體》
（基本）

《簡單的胸罩》
現實中小罩杯的需求很少，雖然沒有漂亮的設計，反倒在插畫中比起複雜的設計，簡單的款式更能強調一點點乳溝和胸部，使之更顯眼。

《罩杯小的胸罩（三角胸罩等）》
容易露出稍微形成的乳溝，胸部的面積看起來很大，能強調胸部的存在。

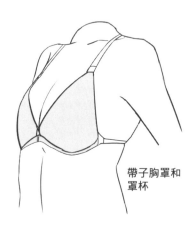

帶子胸罩和罩杯

《筒狀胸罩》
不僅不會看起來很小，包覆時胸部的線條也很漂亮平滑，所以適合產生身體的流線。此外和普通的胸罩不同，因為看不見罩杯，所以胸部中央很簡單，軀幹整體能畫出一貫的美麗流線。

❖ 簡單的胸罩

設計簡單，胸罩不起眼，讓難以看見的乳房鼓起容易看見，這點令人滿意，可以強調小乳溝，不會遮住。

《無縫胸罩》　　　《1/2 罩杯》

注意之處

和現實不同，插畫是微乳時，利用胸墊讓罩杯隆起或遮住，便會失去「小巧可愛」這些微乳的優點，這樣微乳就沒有意義了，若不強調微乳，就沒有畫成一幅畫的意義。

《無肩帶矽胸罩》

……另外，還有運動胸罩等

手靠近胸部露出微乳的動作

❖ 遮住　　　　❖ 靠近　　　　❖ 手臂靠近

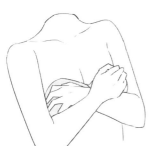
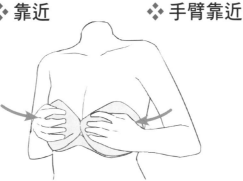
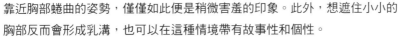
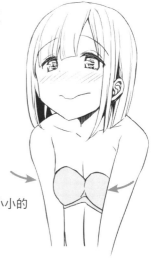

靠近胸部蜷曲的姿勢，僅僅如此便是稍微害羞的印象。此外，想遮住小小的胸部反而會形成乳溝，也可以在這種情境帶有故事性和個性。

依照內衣的形狀、皺褶與位置使分量感改變

從這裡將解說豐滿福態體型的魅惑內衣的重點。包含陷入肉裡，來檢視從內衣更加滿出來的肉體的表現重點吧！

❖ 豐滿感的存在意義

- 看起來有福態（看起來豐腴）
- 最適合想表現柔軟身體的情境
- 在色情場景之前催動性慾

諸如此類，每個部位表現出豐滿的部分，讓女性美更顯著。

小知識

女性容易有脂肪的地方是固定的，順序是臀部→胸部→大腿→腹部→背部→上臂→肩膀→小腿→臉。反過來說，明明臉和下巴很圓，其他部位卻沒有脂肪就很不自然。

❖ 壓住的胸罩

和藉由滿出來表現豐滿感相反,藉由不滿出來表現豐滿。為此,兩胸整個包住般高度包容力的胸罩令人滿意。

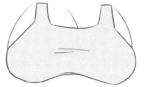

包容力高的胸罩(筒狀胸罩、運動胸罩、全罩杯胸罩等)

《以高密度表現豐滿》

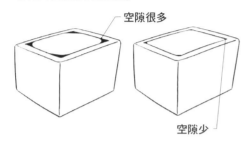

空隙很多

空隙少

物體進入筒子時,沒有空隙密度就會上升,彈力感增加會變成豐滿的質感。

❖ 筒狀胸罩的情況

如果不是有罩杯的胸罩,胸罩是直接貼在肌膚上,所以會朝著乳頭起皺褶。通常裡面有罩杯,幾乎不會起皺褶。

皺褶只集中在邊緣,感覺很輕柔。
＊從下方觀看時

Point

土台移動,畫成貼在乳房上方,胸罩整體因為胸部往前抬,看起來膨脹鼓起。故意讓胸罩在乳房上方移動,加強勒緊,可活用於想顯示乳房的柔軟與豐滿的圖畫中。

沒有陷入肉裡,布料較薄,沒有壓迫感的狀態

《陷入肉裡型》

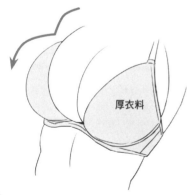

厚衣料

畫出陷入肉裡,脂肪會跑出來,被布遮住看不見的部分呈現重量感,可以讓胸部看起來更大。

《柔軟型》

沒有陷入肉裡

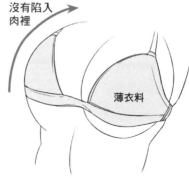

薄衣料

內衣的布料又薄又小,內衣貼住肌膚看起來就很豐滿(看起來鼓起)。

❖ 因內褲的形狀顯得豐滿

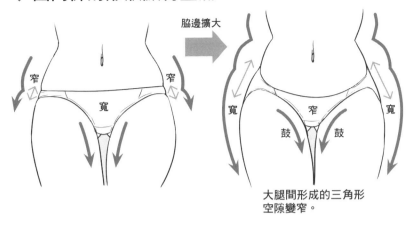

脇邊擴大

窄 寬 窄

寬 窄 寬

鼓 鼓

大腿間形成的三角形
空隙變窄。

內褲的脇邊擴大後（前布
狹窄型），曲線加強，腰
部的鼓起看起來增加，因
此比脇邊狹窄時更添豐滿
感。此外，由於前布狹窄
大腿內側會鼓起，所以更
能提升豐滿度。

豐滿、輕柔的範例

　　不讓內褲陷入肉裡，使它合身，另外，減少胸罩
和肌膚的高低差吧。並非只有胸部柔軟，大腿也會
鼓起。若是大腿柔軟，胯下的空隙變窄正是重點。

若是筒狀胸罩，加上柔軟
的乳溝會變可愛。

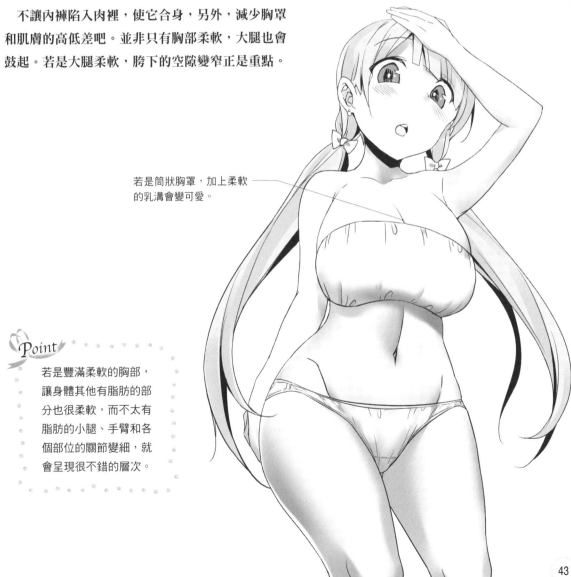

Point

　　若是豐滿柔軟的胸部，
讓身體其他有脂肪的部
分也很柔軟，而不太有
脂肪的小腿、手臂和各
個部位的關節變細，就
會呈現很不錯的層次。

擠壓的乳房

由於手掌、手臂和東西而變形的乳房，應該調整形狀再包覆的內衣形狀被擠壓，支撐的乳房滿出來的樣子十分性感。打亂美麗東西的背德感，在捲起來、移動內褲等情形也通用。在此來檢視各種乳房擠壓方式的變化。

❖ 用手臂擠壓

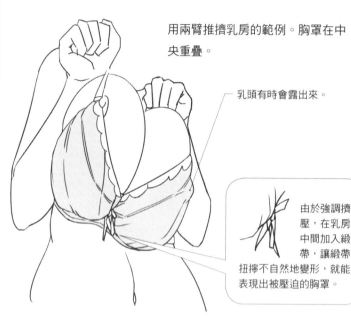

用兩臂推擠乳房的範例。胸罩在中央重疊。

乳頭有時會露出來。

由於強調擠壓，在乳房中間加入緞帶，讓緞帶扭擰不自然地變形，就能表現出被壓迫的胸罩。

Point

乳房被擠壓，脂肪集中的印象。伴隨這點，如左邊的範例使乳頭勃起，就會變得更性感。罩杯有厚度，通常不會浮現，不過在插畫中作為柔軟的東西，誇張地表現也很重要。

❖ 被地板擠壓

乳房向外擴張，如花開般畫弧往外擴散。

《碰到地板前》

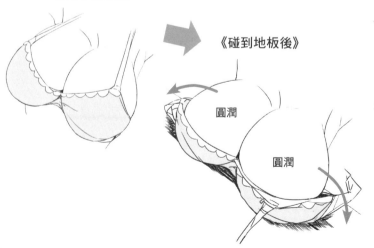

《碰到地板後》

圓潤

圓潤

小知識

有的肩帶能輕易地解開，由於被地板擠壓的反作用力，有時肩帶會鬆脫。此外，畫成別扣部分快要脫落的圖，更能呈現凌亂的感覺。

Point

由於肩帶歪扭脫落，從胸罩上側垂下往地板擴散，乳房的形狀帶有圓弧（變成乳房的墊子）。

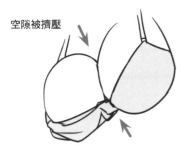

空隙被擠壓

只有擠壓的部分
被推到土台。

Point

胸罩擠壓看起來很性感。雖然乳房被
擠壓,不過在現實中胸罩的作用是支
撐乳房,所以不太會起皺褶或是被擠
壓。但是,起皺褶更能表現出乳房被
擠壓。

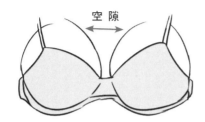

空　隙

變成在下面的乳房,和胸罩一起被擠壓擴散(基本上是
收進胸罩裡,所以不太會擴散)。變成在上面的乳房縱
長地伸展。

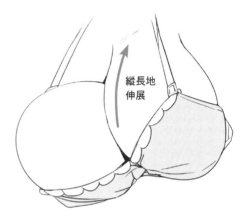

縱長地
伸展

《從下面抬起來》

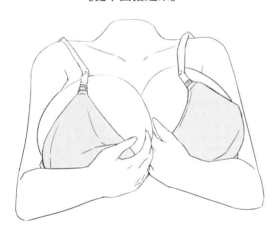

從下面抬起來時,由於抬起的力氣乳房從下方
受到壓迫,乳房的形狀往橫向擴散變形(橫長
橢圓形的印象)。考量罩杯的厚度,用手指讓
壓迫的部分凹陷,便會呈現胸罩的質感。注意
如果胸罩整體都是皺褶,太過柔軟就會不像胸
罩。

《從前面抬起來》

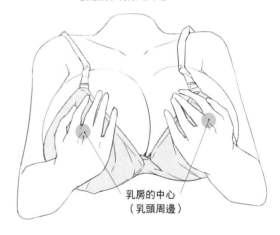

乳房的中心
(乳頭周邊)

從上面用手壓迫,由於胸罩的摩擦力變成將乳房
往上推的形式。使用整個手掌,由於將乳房往上
推,所以手配置成包住乳房中心(乳頭周邊),
看起來就很自然。

乳房與胸罩擠壓的範例

　　下一頁將以乳房和胸罩擠壓的插畫為例,檢視每種姿勢的重點。

內衣魅惑的女性美 Chapter1

03 擠壓的乳房

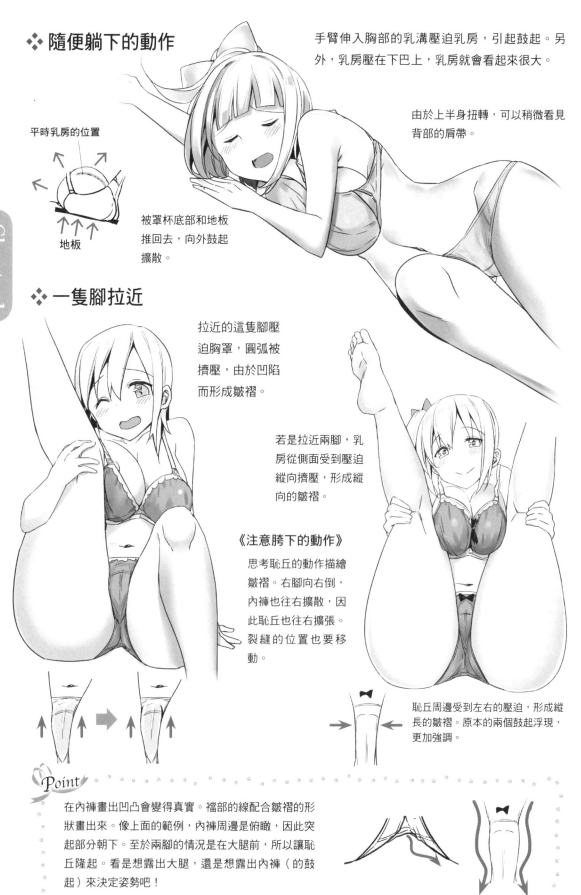

❖ 隨便躺下的動作

手臂伸入胸部的乳溝壓迫乳房，引起鼓起。另外，乳房壓在下巴上，乳房就會看起來很大。

平時乳房的位置

由於上半身扭轉，可以稍微看見背部的肩帶。

地板

被罩杯底部和地板推回去，向外鼓起擴散。

❖ 一隻腳拉近

拉近的這隻腳壓迫胸罩，圓弧被擠壓，由於凹陷而形成皺褶。

若是拉近兩腳，乳房從側面受到壓迫縱向擠壓，形成縱向的皺褶。

《注意胯下的動作》
思考恥丘的動作描繪皺褶。右腳向右倒，內褲也往右擴散，因此恥丘也往右擴張。裂縫的位置也要移動。

恥丘周邊受到左右的壓迫，形成縱長的皺褶。原本的兩個鼓起浮現，更加強調。

Point

在內褲畫出凹凸會變得真實。襠部的線配合皺褶的形狀畫出來。像上面的範例，內褲周邊是俯瞰，因此突起部分朝下。至於兩腳的情況是在大腿前，所以讓恥丘隆起。看是想露出大腿，還是想露出內褲（的鼓起）來決定姿勢吧！

從間隙露出側乳

所謂側乳，是指從側面看到的乳房，和從衣服露出的乳房。不過，因為胸罩是用來支撐胸部，所以乳房的側邊被背帶和土台遮住，很難看見側乳。但是，露出難以看見的部分，或看見時的感動非常巨大。和衣服不同，與肌膚緊貼的內衣獨有的側乳魅力要注意描繪。

露出側乳的重點

刻意降低背帶的線條，從罩杯稍微露出乳房露出側乳，或是稍微降低支撐胸部下胸圍的土台和側邊的線條露出乳房。挑選帶子胸罩也是個方法。

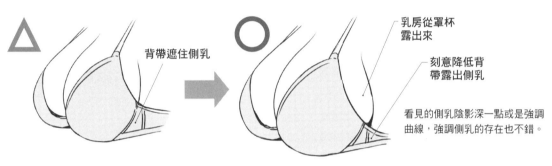

背帶遮住側乳

乳房從罩杯露出來

刻意降低背帶露出側乳

看見的側乳陰影深一點或是強調曲線，強調側乳的存在也不錯。

❖ 側乳的內側容易露出來

穿內衣能直接看見乳溝，不過由於支撐乳房，是漂亮地覆蓋的構造。因此，比起腋側（外側）的側乳，把重點擺在從乳溝看見的內側側乳吧！

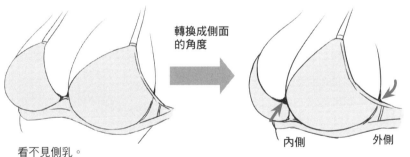

轉換成側面的角度

內側的罩杯向外鼓起，能看清楚側乳。外側即使轉向側面也被背帶遮住，很難看見側乳。

看不見側乳。

內側　外側

比起胸罩外側，中央的面積比較小。

Point

想露出側乳時，最好盡量畫成將罩杯上邊往外推。另外，稍微讓上邊誇張一點，增加側乳的影子也行！但是，當然左右罩杯是相同尺寸，因此必須注意誇大時，罩杯的平衡不能不協調。

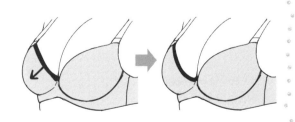

❖ 使用布料面積大的內衣讓影子變大

長襯裙和胸罩之中，有的肩帶部分較粗，如寬幅肩帶等。內搭背心
也是這一類。穿上後從肩膀與胸部邊緣深深地覆蓋，從內衣的空隙
看見的側乳看起來更加膨脹。

《沒有覆蓋（影子淡）》　　《有覆蓋（影子變深）》

❖ 依照布料顏色給人不同的印象

被顏色深的布覆蓋的肌膚，變成更鮮明
的對比，容易掌握立體感。因此，從空
隙露出的一點側乳，可以非常有效地展
現魅力。在強調胸部的存在時，也必須
積極地變更布料的顏色。

《乳房很顯眼》　　　《乳房不顯眼》

❖ 附錄

胸罩和腋下之間多出的肌膚形成的三角形，變成性感重點。一般胸罩基本是三角形，因此會混淆，
不過畫成三角形少的內衣，腋下的柔軟感會更加顯眼突出。

《一般內衣》　　　《三角形顯眼的內衣》

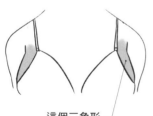 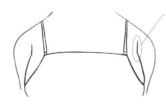

腋下的柔軟感

這個三角形
就是性感重點

Point

為了讓想露出的部分容
易看清，要挑選內衣的
種類。

為了展現內衣，盡量留意能看見上下內衣的姿勢。

❖ 仰視

畫成仰視胸罩變圓，內褲的布料面積變大，表現出內衣的包容感。另外，由於大腿和恥丘看起來較大，所以內褲被埋住，更能表現出肉感。

《正面》 《仰視》

仰視時能看見的布料範圍擴大。

❖ 蹲下的姿勢

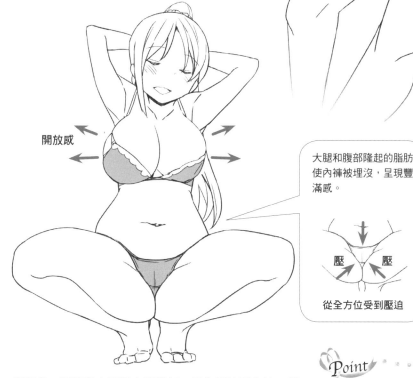

開放感

因為腹部突出，所以內褲下降。

大腿和腹部隆起的脂肪使內褲被埋沒，呈現豐滿感。

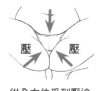

壓 壓

從全方位受到壓迫

〈從側面觀看的圖〉

腹部 ➡ 腹部

蹲下後，腿的肌肉膨脹大腿鼓起，因為壓迫到內褲，所以能表現內褲陷入肉裡。因為也是比平時更讓胸部膨脹的姿勢，所以畫成胸罩偏移的情境，深深地陷入肉裡，表現出女性美。

Point

腹部繃緊，像低腰的少少布料般內褲被往下推，因此增加露出度，也提高豐滿感。依照角度和內褲的種類靈活運用呈現方式吧！

❖ 朝向側面的姿勢

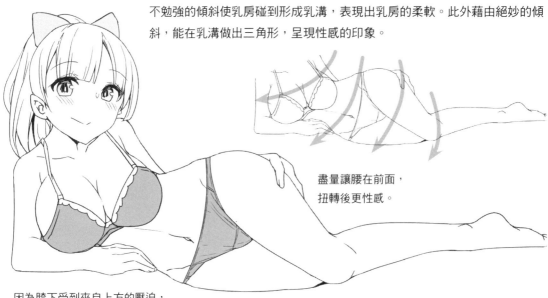

不勉強的傾斜使乳房碰到形成乳溝，表現出乳房的柔軟。此外藉由絕妙的傾斜，能在乳溝做出三角形，呈現性感的印象。

盡量讓腰在前面，
扭轉後更性感。

因為胯下受到來自上方的壓迫，
因此自然能強調恥丘的鼓起。

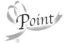*Point*

像乳房的乳溝、內褲和骨盆的鼓起等，
三角形（三角地帶）是煽動戀物癖的部
分，因此請積極地畫出來吧！

三角
地帶

❖ 四肢著地

被胸罩支撐、有重量的乳房，注意背部的肩帶被乳房的重量拉扯，藉由繃緊表現出來。上半身稍微往側面扭轉，側乳被手臂壓迫擠壓，能呈現的更柔軟也是重點。

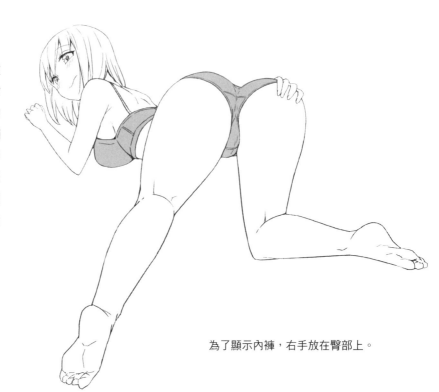

為了顯示內褲，右手放在臀部上。

手伸進內褲

從這裡將檢視內衣特有的刺激描寫的重點。手伸進內褲的描寫,容易描繪的順序是身體→手→布,由下往上疊上去。

01 描繪身體

02 描繪手臂

指頭畫成埋在恥丘的裂縫中,會更有真實感。

03 描繪內褲

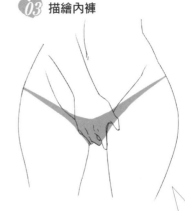

內褲沿著手背的形狀變形。這裡被中心拉扯,畫成纏在腰上。

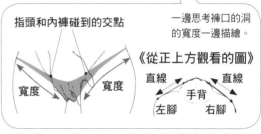

指頭和內褲碰到的交點

寬度　寬度

一邊思考褲口的洞的寬度一邊描繪。

《從正上方觀看的圖》

直線　直線

手背

左腳　右腳

Point

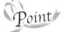

如果太合手背,看起來是把手收起來。不要合手背,被腰部拉扯,像延伸般描繪內褲,便會有力道,看起來像是塞進去。此外,手被內褲包覆遮住,由於看不見的部分很多,所以能引起妄想,看起來很性感。指頭的凹凸也別忘了描繪。

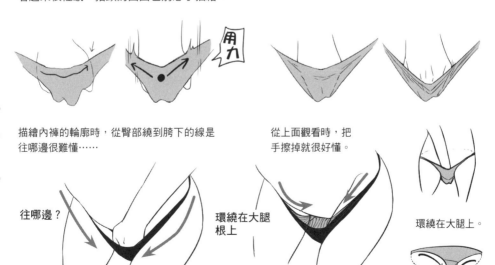

用力

描繪內褲的輪廓時,從臀部繞到胯下的線是往哪邊很難懂……

往哪邊?

環繞在大腿根上

從上面觀看時,把手擦掉就很好懂。

環繞在大腿上。

❖ 手指在內褲裡的移動方式

移動手連同內褲也會移動，所以內褲的輪廓會到哪裡，很容易搞不清楚。下圖的點A～D是固定的，所以即使手往下或往左右，輪廓也會朝著A～D連結。

手指伸到內褲外時，指頭會一邊將內褲往上推一邊做出隧道。從內褲伸出的手指配合手的動作往下移動，不過由於內褲也被往A、D方向用力拉扯，所以不會極度地往下方拉扯。

❖ 手的表現

中央的2、3根指頭收在內褲裡，剩下的兩邊手指伸到內褲外，看不見的手指位置，能使看圖的人產生妄想。

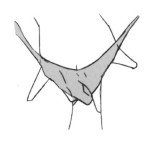

《靈活運用手的表現》

按壓凹處或突起
（恥丘部或乳頭等）

抓住圓弧
（乳房或臀部等）

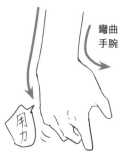

彎曲手腕

用力

❖ 自己把手伸進去時

內褲陷入臀部裡，往臀部的裂縫做出三角形，就會看起來更像手伸進去內褲受到拉扯。

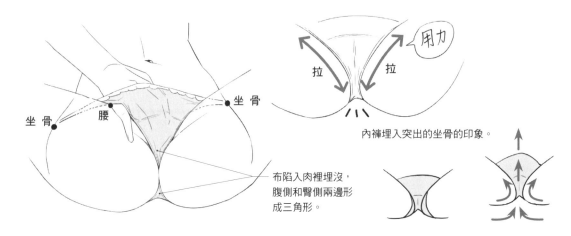

坐骨　腰　坐骨

拉　用力　拉

內褲埋入突出的坐骨的印象。

布陷入肉裡埋沒，腹側和臀側兩邊形成三角形。

❖ 別人的手伸進去時

手往左右拉扯，陷入臀部的位置偏移，有時會看見裂縫。能表現出不知輕重，別人才有的粗暴。

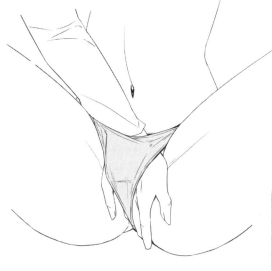

《從後方觀看的圖》

裂縫

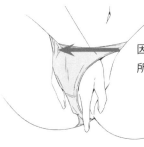

因為對方不知輕重，所以用力地拉扯內褲。

❖ 手繞到臀部時

用沒有沉入恥丘的外側手指支撐，讓它貼住肌膚。

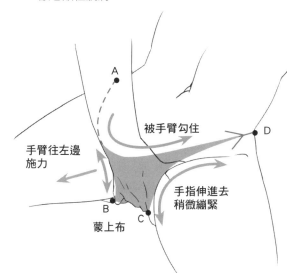

A

被手臂勾住

D

手臂往左邊施力

手指伸進去稍微繃緊

B　　C

蒙上布

Point

以三角形的形狀掌握內褲的布，思考 A～D 的 4 邊是如何施力，便會容易描繪。另外，和手沒有伸進去的內褲 4 邊的動作比較，就能理解內褲整體的位置。

《手沒伸進去的狀態和伸進去時的內褲的變化》

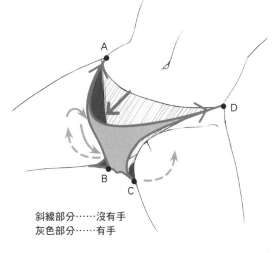

A

D

B　C

斜線部分……沒有手
灰色部分……有手

手伸進胸罩

01 決定背帶的位置

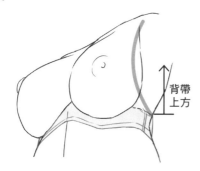

背帶上方

理由是為了決定手伸入的位置。因為胸罩的背帶不會動，所以手配置在背帶上方。

02 手放上去

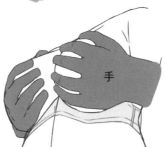

手

手　手

施力的方向不同，乳溝就會變成S字形。

從斜下方手指彎曲變成包住的形狀，擴散成扇形看起來便是巨乳。手指張開，乳房的輪廓也不會變形。

03 描繪胸罩

胸罩的V字以外的地方，暫且畫成圓形。

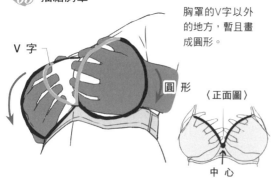

V 字

圓 形

〈正面圖〉

中 心

如同用手包覆般用罩杯包住，露出手腕。注意胸罩的上邊開成V字，配置胸罩時讓手指露出來。

04 描繪肩帶

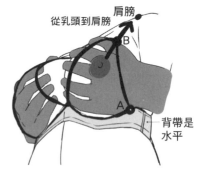

肩膀

從乳頭到肩膀

B

A

背帶是水平

從事先決定的乳頭位置延伸到肩膀的線條，作為肩帶的線條（因為通常肩帶的線在乳頭上方）。從背帶和先畫好的圓（罩杯）的交點A，畫線連到肩帶和罩杯的交點B。

05 完成

完成

擦掉手和乳頭，沿著手的方向加上皺褶便完成。

小知識

捧起胸罩通常只是放在上面，擠壓或捲曲（扭轉）使罩杯裡面露出來，看起來就像手把胸罩硬是往上推，能表現出性感粗野。

〈從下方觀看的圖〉

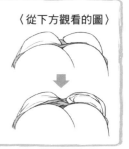

手和內衣的範例

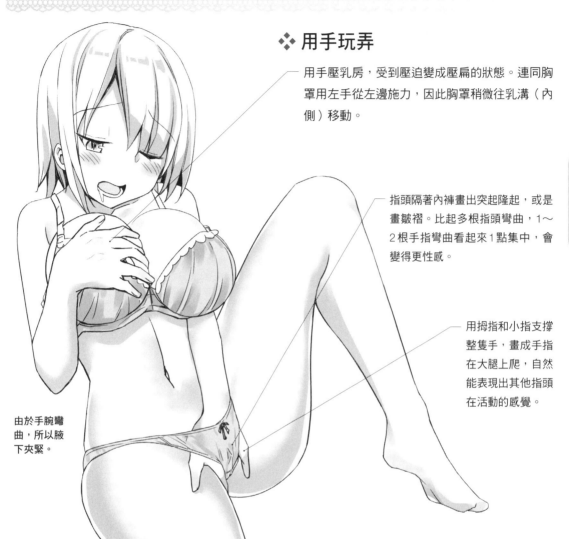

❖ 用手玩弄

用手壓乳房，受到壓迫變成壓扁的狀態。連同胸罩用左手從左邊施力，因此胸罩稍微往乳溝（內側）移動。

指頭隔著內褲畫出突起隆起，或是畫皺褶。比起多根指頭彎曲，1～2根手指彎曲看來1點集中，會變得更性感。

用拇指和小指支撐整隻手，畫成手指在大腿上爬，自然能表現出其他指頭在活動的感覺。

由於手腕彎曲，所以腋下夾緊。

❖ 附錄

自己揉胸部時，通常由於腋下夾緊，所以手臂會相當往後彎，從前方觀看時，上臂會被遮住。

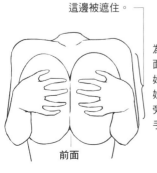

這邊被遮住。

為了讓前面的外表好看，不妨感覺往旁邊張開手肘。

前面

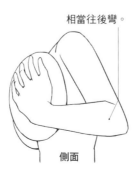

相當往後彎。

側面

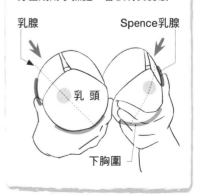

女性胸部的性感帶如圖中這樣散布。若是乳頭以外，由於胸部斜下方的曲線也容易受到刺激，這個部分畫成用手揉搓，會很有真實感。

乳腺　　　　Spence乳腺

乳　頭

下胸圍

胸罩只是靠近不會有什麼變化，不過碰到
物體後會起皺褶。手伸進去的時候，胸罩
往中央靠近的同時，由於手和胸罩的摩擦
而起皺褶。

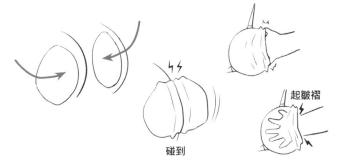

碰到

起皺褶

❖ 手從背後伸進運動短褲和緊身連衣褲等，包覆整個胯下的衣服

手伸進裡面，內褲隆起形成大的
突起，手完全伸進去，布料整體
就會顯現手的形狀。

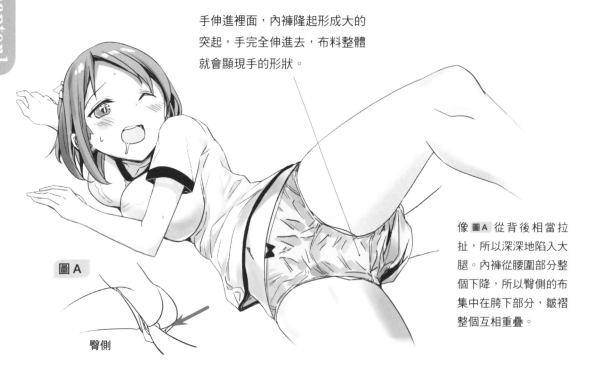

圖A

臀側

像 圖A 從背後相當拉
扯，所以深深地陷入大
腿。內褲從腰圍部分整
個下降，所以臀側的布
集中在胯下部分，皺褶
整個互相重疊。

隔著衣服露出內衣

　被衣服遮住的內衣被人看見，會令人心跳加速。從這裡將解說穿著衣服的狀態下，描繪看見的
內衣時各種有幫助的性感場景重點。

❖ 胸罩的情況

能從衣服的空隙看見，因此從脖子周圍、腋下、下擺、門襟，
會和肌膚一起露出來。

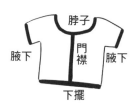

脖子

門襟

腋下　　腋下

下擺

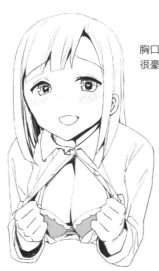

胸口敞開
很豪邁♥

拇指塞進襯衫的門襟裡，
變成用力拉的印象。

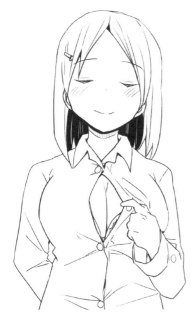

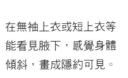

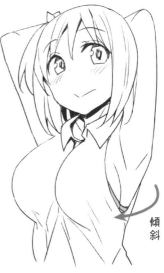

傾斜

從襯衫門襟的空隙隱約可見。

在無袖上衣或短上衣等
能看見腋下，感覺身體
傾斜，畫成隱約可見。

❖ 內褲的情況

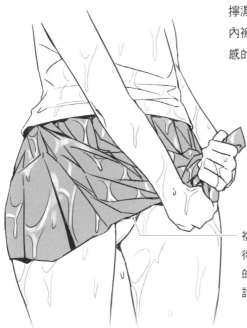

擰濕透的裙子，隱約可見的
內褲，再加上濕透了，是性
感的圖畫題材。

擰下擺
注意布的分量。裙
子的長度不管哪個
位置都一樣。

襠部線條在略上方，如果看
得見就是有點大膽的露內褲
的印象。能瞥見白色內褲或
許更加性感？

《水的表現》

滿頭大汗（有水的感覺）

水分多（滿滿是水的感覺）

《大膽露內褲》

藉由極度的仰視露出內褲。胯下整體變圓，露出圓柱狀的軀幹，藉由女性的小蠻腰表現層次感。最適合窺視的場景等。

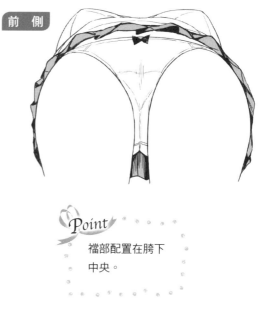

前 側

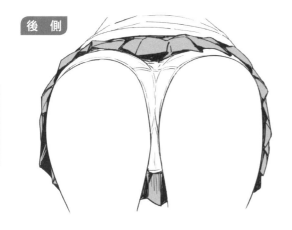

後 側

Point

襠部配置在胯下中央。

衣服穿脫時露出內衣

換衣服時的內衣慢慢地看見的樣子很有魅力。不只是描繪換衣服的動作，做出魅惑的重點描繪，藉由脫衣服前後的反差追求內衣的性感。

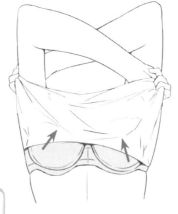

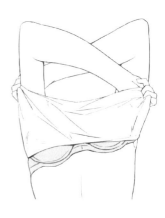

小知識

扣上、解開背鉤的時候，由於手腕翻過來抓住背帶，所以手在背帶下側，變成一邊被軀幹遮住一邊畫U字的狀況。注意手的位置關係。

〈背側〉

向前彎展現胸部。

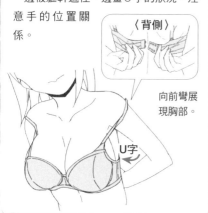

U字

決定舉起的部分後，再決定手的位置。被胸罩勾到的地方皺褶很多，衣服沿著罩杯的形狀變形起皺褶。

手舉起來胸罩被衣服勾住，胸罩下側隱約可見，變得更加性感。

Point

使用全部手指脫衣服比較容易脫掉，不過如果只有拇指勾到，會變成很可愛的印象。

布

使用全部手指拉布料。

拇指勾到，其他指頭隨意配置。

❖ 脫上衣

四肢無力般沒有呈現用手抓住衣服的感覺，就會有脫掉的感覺。另外，稍微讓背部向後彎，看起來會很性感。

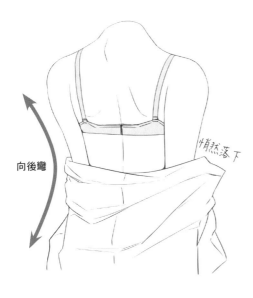

向後彎

悄然落下

❖ 重新穿好內褲

把內褲拉到比原本的位置高一點，就會看見下側。想露出的動作大一點，往上拉會在胯下起皺褶，也比平時更加陷入恥丘和臀部。

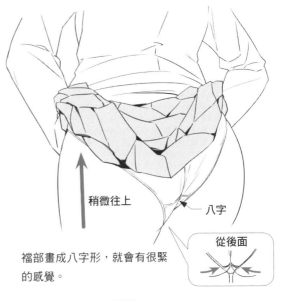

稍微往上

八字

從後面

襠部畫成八字形，就會有很緊的感覺。

❖ 隔著裙子脫下內褲

雙腳交叉，腰部扭轉讓身體呈現動態，脫下的動作便會有躍動感。從裙子斜斜地拉出內褲，就能妄想勾住胯下，變成更性感的圖畫。

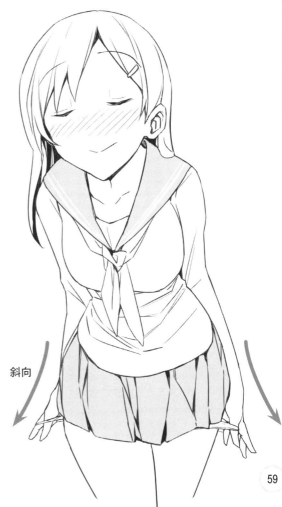

身體重心偏向一隻腳，維持整體平衡時左右就會不對稱。這個手法也有用於米開朗基羅的大衛像，以對立式平衡（重心放在一隻腳的狀態）的姿勢，利用這個技巧人物就會很好看。

斜向

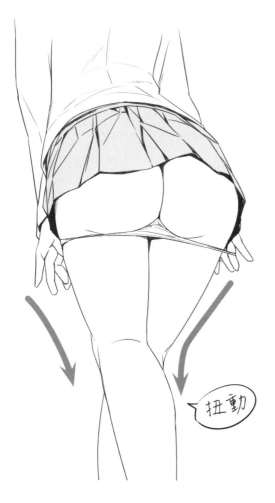

扭動

《從後面》

畫成兩腳緊貼，有點內八，害羞地想要遮掩胯下的動作，便會完成性感的圖畫。為了容易脫掉，有點內八地扭動雙腿正是重點。

Point

勾到內褲的指頭是1根拇指，看起來是若無其事、迅速優雅地脫掉。如果想滑溜……慢慢地拉下來，手就緊貼大腿吧。

隔著衣服露出內衣的範例

　圖畫的故事性也很重要。像是現在才發覺被人看見，頭部由下往上抬的動作（參照第61頁）等，描繪時要注意狀況。

《隔著裙子拉起內褲》

把內褲拉到腰部時，手臂的角度大約垂直，臀部周邊的裙子褶襇，由於裙子從左右同時被往上拉，所以垂直地折彎。另外，拉起時各個部位重疊的順序，是由下往上為手→內褲→裙子。描繪時注意重疊的順序，就會更加好畫。

注意之處

注意上下關係。裙子的厚度疊在內褲上。

裙子的厚度

緊緻

內褲往上拉，臀部也會很緊緻。臀部線條深一點，並且畫成接近直線，看起來就很緊實。

〈輪廓〉

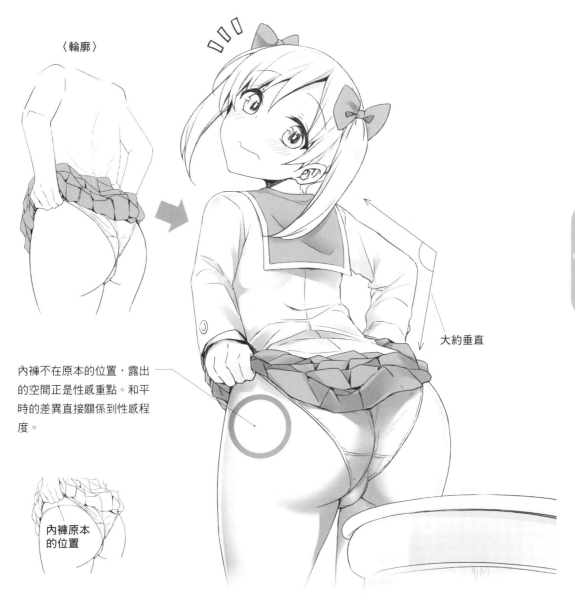

大約垂直

內褲不在原本的位置，露出的空間正是性感重點。和平時的差異直接關係到性感程度。

內褲原本的位置

捲起

衣服重疊變成皺褶，一邊注意布料面積一邊描繪。

《往旁邊捲起來》
跟前的布用手往旁邊拉，臀側的布往下垂。

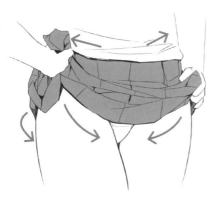

《用兩手掀起來》

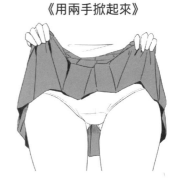

《用嘴巴咬起來》

從衣服下擺到嘴巴,由於咬起不少分量的布,因為皺褶使衣服的重疊量也變多。

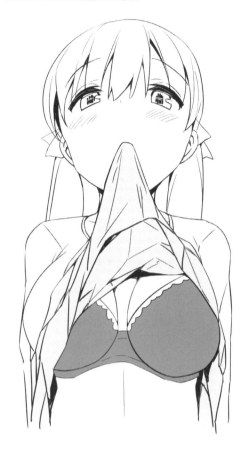

《用一隻手掀起來》

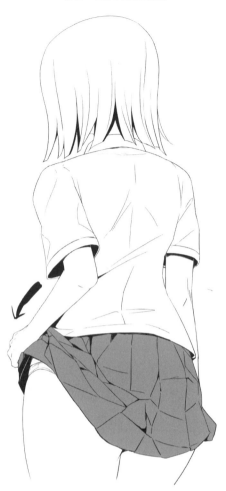

捲起的應用

不只單純的動作,描繪時留意做出性感魅惑的重點。

《仰視・長裙》

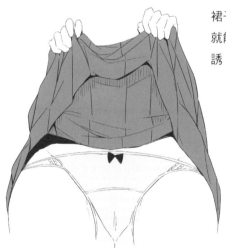

裙子高高掀起露出內褲,就能表現出被裙子內側引誘。

裙子很長時,布也會變多,因此用整個手掌抓住比較自然。布會鬆弛下垂。

《仰視・短裙》

裙子很短時,用手指掀起來,反而能表現出很可愛。

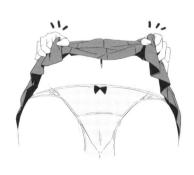

捲起的範例

捲起基本上是不情不願，或是抑制羞恥感慢慢地掀起來，所以身體蜷縮等，以蹲伏的印象描繪。表情可以是移開視線害羞的印象（以相機角度的構圖描繪時，會變成賣弄風情的積極氣氛）。

《動作的改編》

掀起裙子的手部動作會使印象改變，因此請配合角色的性格和情境。內褲可見的範圍狹小就會隱約可見（消極的），範圍大就會大膽露內褲（積極的）。

例❶ 手腕不翻過來抓住下擺，只是往上拉的動作（天真無邪的印象）。

例❷ 手腕翻過來布的反面大幅露出的動作（自己主動露出，積極的印象）。

《另一隻手的位置》

沒有用到的手，用於身體蜷縮表示害羞的動作（遮住嘴巴或胸部等）。用全身表現害羞吧！

《裙子的注意之處》

因為裙子有褶襉或荷葉邊等高低差，所以一鼓作氣往旁邊張開時，做出一點階層就能表現立體感和質感，請挑戰看看吧。

不畫內褲的邊緣看起來就像高衩，是能激起想像的技巧。

隔著絲襪的內褲

黑色衣服給人蕭穆端莊的印象。然而,由於黑色絲襪是透明的,所以能看見下面穿的內褲。把透明感畫成性感,黑色絲襪看起來會更有魅力。

絲襪的知識

絲襪依紗線的厚度大致區分。因為用多條紗線編織,所以依紗線整體的纖維粗細決定丹數*。薄紗線的特色是輕薄透明,不透明紗線則是厚重不透明。此外,材質容易伸縮不易透光的尼龍,不易伸縮卻透明的聚氨酯是主要材質。

＊所謂丹是表示纖維粗細的單位。

❖ 按照場面靈活運用

黑色絲襪看起來很輕便,所以不適合嚴肅的場景。由於絲襪露出肌膚,不妨當成戰鬥服使用。高針數不會太透明,也不會顏色濃淡不均,所以很適合入學典禮或結婚典禮。雖然外觀也很重要,不過實際上容易運用的場面背景,這些知識也要知道。

小知識

《丹數》

7 ～ 19 ……絲襪

20 ～ 39 ……高針數

40 ～　　……褲襪

絲襪的魅力

絲襪的魅力是透明感(丹數大約60以下),非常香豔刺激。雖然思考便利性也很重要,不過展現圖畫的魅力才是重點。在此來檢視較薄的絲襪的魅力重點。

❖ 各部分名稱與性感重點

內褲部分編織彈力性材質,兼具束腰帶效果的連褲襪也很多,所以和腿部不同,內褲部分較厚且顏色深。右圖是沒有內襠的褲襪,下一頁的上圖則是有內襠(菱形內襠)的褲襪。

＊本書為了讓內褲部分容易看清,所以和腿部明暗統一。

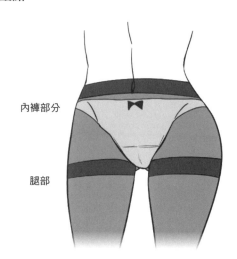

內褲部分

腿部

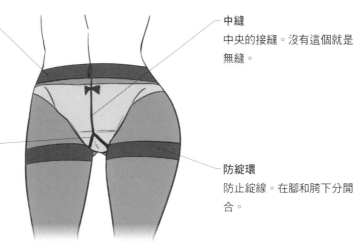

腰帶
變成腹部與褲襪之間區分明暗的
強調重點。

中縫
中央的接縫。沒有這個就是
無縫。

內襠、菱形內襠
防止下襠滑下來，讓褲襪容易和
內褲貼合。如果有內襠就更能強
調恥丘的存在。

防綻環
防止綻線。在腳和胯下分開縫
合。

❖ 靈活運用絲襪特有的帶子（線條）

只畫出中縫的例子，由於通常是不想露出緊身衣的內襠部分，所以會變成沒有防綻環的ALL
THROUGH。

後 面　　　　　前 面

丁字褲風格

沒有內襠只會變成中縫，看起來陷入胯下
的裂縫。

緊身衣

〇

✕

胯下沒有內襠部分，也沒
有防綻環，因此腿看起來
很長。

不倒落。

小知識

穿脫時，中縫的隆起會碰到，所以脫下時會留下痕跡。另外，連絲襪是內褲和絲襪融合而成，不過由於
布料較薄，裡面會穿上內褲，或是上面會穿上束腰帶。

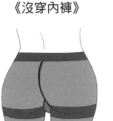
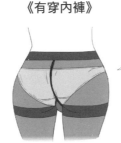

《沒穿內褲》　　　《有穿內褲》

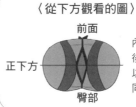

〈從下方觀看的圖〉
前面
正下方
臀部

內襠幾乎前
後對稱，所
以 高 度 相
同。

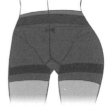

從絲襪上方穿上束腰帶，外觀和只有連絲襪的狀態沒什麼不同，不過透明感
更少。

胯下的注意之處

　　菱形內襠蓋在隆起的恥丘上，所以呈現方式更添性感。加強內褲的皺褶，或是讓襠部線條堆起來呈現鼓起。

菱形內襠

注意之處

雖然在現實中很合身，不過不太會鼓起。為了在圖畫中展現性感，所以比較誇大。

內襠有時會用別種顏色較深的布，藉由明度的反差變得更顯眼。

注意之處

一般而言，防綻環是繞大腿一圈連接，因此描繪時要注意這一點。

從正面觀看，無論有無菱形內襠，防綻環都是連在一起。

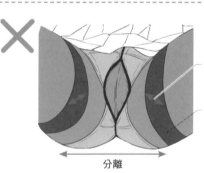

分離NG（參照上圖）。

沒有繞大腿的孤立狀態NG。

分離

《平縫》

防綻環和內襠等布的交界，是以縫成平面的縫法（平縫）縫合，所以沒有高低差。

〈一般的縫法〉

接縫一整排鼓起

〈平縫〉

接縫平坦

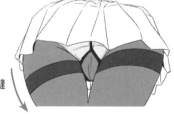

平縫

注意之處

防綻環是為了防止綻線而製作，因為並非從上面壓迫（勒緊）身體，所以不會陷入肉裡。

《內褲蓋住的地方塗淡一點》

內褲蓋住的地方如果畫成相同顏色，內褲就會
不顯眼，雖然很寫實，卻會減少魅力。

《無中縫》

防綻環擋住感覺看不見胯下時，不
如畫成無中縫或無內襠。無中縫的
目的是消除接縫，不只中縫，通常
也沒有防綻環。

〈有中縫〉　　　　　　〈無中縫〉

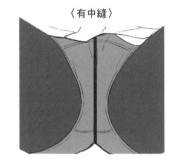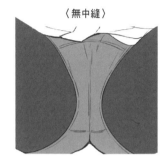

中縫的有無，依照是否想充分露出內褲分別運用吧。想露出內褲時
可以畫成無中縫。

《SEMI ALL THROUGH》

防綻環比一般還要高，附在腰部周圍的類
型。和ALL THROUGH不同，因為有防綻
環，所以特色是能防止綻線，同時穿衣服時
看不見防綻環。有些絲襪還會在腿部周圍的
形狀縫上。

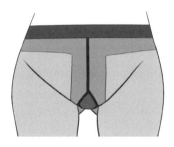

沿著腿部周圍縫上

如右圖，有的只有腰部周圍有防綻環，沿著中縫並沒有
（並非T字形）。

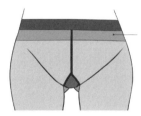

只有腰部周
圍有防綻環

從各種角度檢視

讓我們從各種角度檢視標準型的絲襪。每種姿勢的畫法也是在原本的素體上罩上絲襪描繪。

標準型　　　　　　一　般　　　　陰影絲襪

不只透明這一點，區分明暗呈現
立體感也是絲襪的重要魅力。實
際上也有加強明暗的陰影絲襪這
種類型。

❖ 從後方仰視

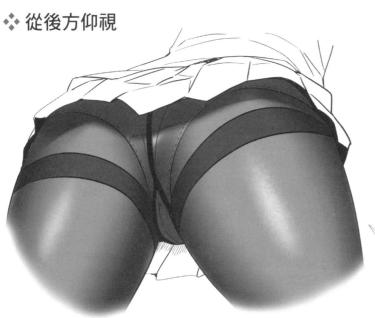

黑色絲襪的光澤較淡，如擴散般暈色，畫成有些粗糙的感覺就會像布料。反之提高明度變成鮮明的線條，看起來就會增加光澤度。統一描繪肌膚與絲襪的光澤，讓有光澤的大腿和無光的布較淡的光澤重疊是最理想的（參照下圖對話框內）。

Point

黑色絲襪難以分辨明暗，所以光與陰影的表現可以極端一點。此外，內褲的接縫和陷入肉裡所產生的凹凸，也會變成黑白的表現而能夠看清楚，所以要描繪得清楚一點。

❖ M字開腳

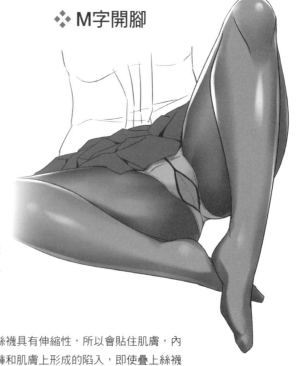

❖ 從側面

因為在臀部的裂縫加入中縫，所以被臀部遮住逐漸消失。另外，由於中縫通過身體的中心線，因此不妨以這裡為基準描繪。

絲襪具有伸縮性，所以會貼住肌膚，內褲和肌膚上形成的陷入，即使疊上絲襪也不變。

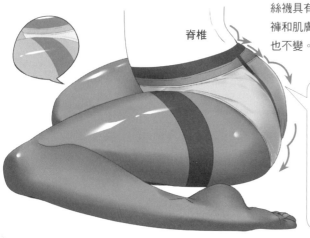

脊椎

陷入之處的上面還有絲襪，別忘了罩上去。

〈擴大〉

注意之處

防綻環也是布，所以要加上光澤，因為還有材質的差異、明暗的差別，所以讓暗色的光澤淡一點，就會變得更寫實。

好好的絲襪破掉露出肌膚的狀況十分性感。並且，連帶地能看見內褲的插畫也很有魅力！

絲襪破掉的樣子

絲襪是只以緯紗的針織編織這種閃電形的織法編成，因此1處破掉後破洞必定會縱向擴大（參照下圖）。尤其絲襪的布料較薄，所以很容易破掉。

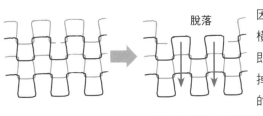

脫落

閃電形上下連接織成。

因為是橫織，即使破掉橫向的力量也不會減弱，不過因為縱向並非連成一條，所以破掉會不斷地鬆開。

上下層也不斷地脫落，最後由於摩擦而停止綻線。

注意之處

橫線從絲襪的破洞跑出來也沒錯（實際上擴大後，如右下圖橫線和周圍的纖維連接），可是因為不好看，最好還是不要突出來。

擴大

❖ 綻線的種類

紗線盡量畫成橫向會更添真實感。綻線擴大變成縱長，處處畫出菱形的大洞，會變得更真實。

基本的綻線。

經紗有時也會變成斜向。

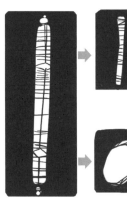

破洞變大橫向的拉力減弱，掛著的曲線下垂。

盡量橫向

露出破掉的紗線，或是從大片破掉的地方，畫出長長的綻線。

破洞周邊或重疊的紗線再貼上細的紗線，就會更寫實。

如右腳的圓洞較多、左腳的綻線較多等，左右腳分別畫出破損，整體外觀的平衡就會變佳。

看起來是均勻製作的造型。

不對稱有種粗糙地破掉的感覺。

顯眼的破洞位置左右相同，感覺是有意的設計。

隔著絲襪的內褲範例

由於衣服的纖維很密集，拉扯後容易看見1條1條的纖維。尤其想擴大仔細描繪時，以施力的部分（密度低的地方）為中心，稍微描繪纖維，就會變得寫實。

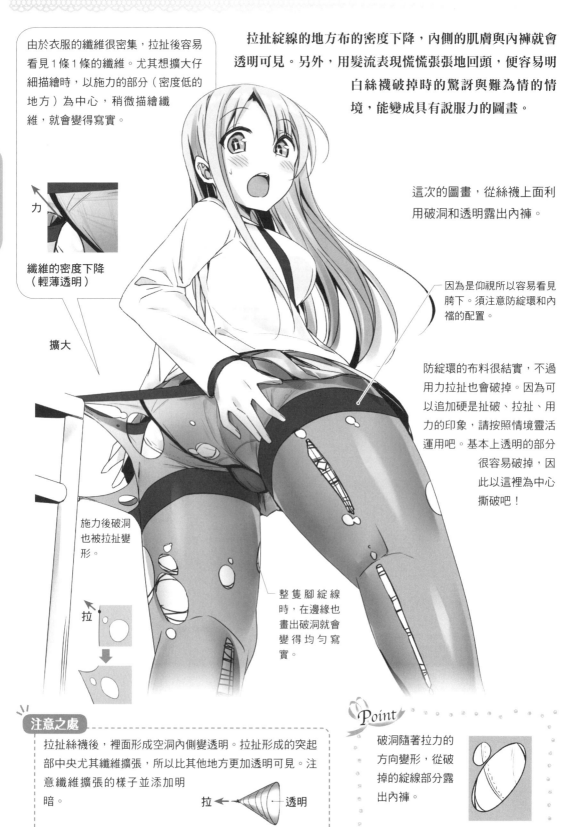

力

纖維的密度下降
（輕薄透明）

擴大

拉扯綻線的地方布的密度下降，內側的肌膚與內褲就會透明可見。另外，用髮流表現慌慌張張地回頭，便容易明白絲襪破掉時的驚訝與難為情的情境，能變成具有說服力的圖畫。

這次的圖畫，從絲襪上面利用破洞和透明露出內褲。

因為是仰視所以容易看見胯下。須注意防綻環和內襠的配置。

防綻環的布料很結實，不過用力拉扯也會破掉。因為可以追加硬是扯破、拉扯、用力的印象，請按照情境靈活運用吧。基本上透明的部分很容易破掉，因此以這裡為中心撕破吧！

施力後破洞也被拉扯變形。

拉

整隻腳綻線時，在邊緣也畫出破洞就會變得均勻寫實。

注意之處

拉扯絲襪後，裡面形成空洞內側變透明。拉扯形成的突起部中央尤其纖維擴張，所以比其他地方更加透明可見。注意纖維擴張的樣子並添加明暗。

拉 ← ◁ ─ 透明

Point

破洞隨著拉力的方向變形，從破掉的綻線部分露出內褲。

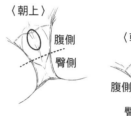

08 內褲上形成汙點的表現

由於性的刺激從女性性器（陰道）分泌液體，接住它也是女性內褲的作用。與此同時，玷汙內褲的樣子十分性感。在此來檢視這種液體在內褲上形成的汙點。

關於位置

襠部包覆女性的胯下一帶，以雙重構造前後對稱縫上。由於臀側沒有沾濕，所以形成汙點的地方是襠部上面。此外，陰道的位置也因人而異。如果陰道的位置偏腹部是朝上，偏臀部則是朝下。亞洲人大多朝上，歐美人則大多朝下。

〈朝上〉 腹側 臀側

〈朝下〉 腹側 臀側

❖ 沾濕的樣子

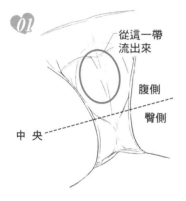

01

從這一帶流出來

腹側

臀側

中央

由於分泌物從陰道壁流出，從陰道壁流下再從陰道口流出來。此外，如果在內褲看到陰道的位置，會是在襠部上面。

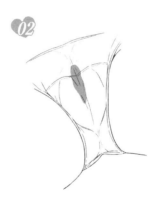

02

從陰道口沿著陰道的形狀（縱長）浮現汙點。如果是朝上，有時會超過襠部的接縫。

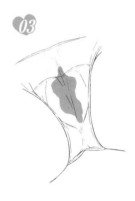

03

汙點的形狀彎彎曲曲的，隨著重力往下擴散。

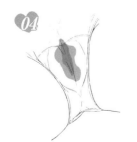

04

依時間差乾掉，汙點變成兩層。

05

慢慢分泌似的斑點擴散，變得很寫實。

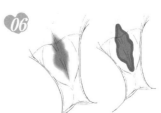

06

外圍和汙點的交界融合在一起，能呈現濕潤感。

外側暈色，增添慢慢滲出的感覺。外側用略深的顏色包起來，會變得很真實。

如 圖A 畫成漂亮地收在襠部就會變好看，
不過 圖B 看起來比較像真的弄髒。

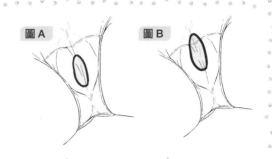

圖A　　　圖B

汙點形成的作畫範例

畫成綑綁手腕的束縛、SM玩法等姿勢，變成兩腿張開汙點很清楚的構圖。

❖ 身體倒過來

右圖的例子是，由於身體往右傾，所以沿著
右腳流出分泌液。此外，因為身體倒過來，
所以汙點也往內褲上面形成。注意分泌液滴
落的位置。由於身體傾斜，所以也要考慮沿
著內褲流到身上這一點。

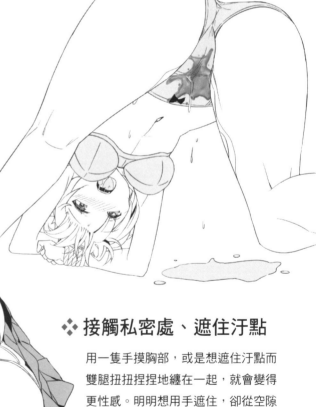

❖ 接觸私密處、遮住汙點

用一隻手摸胸部，或是想遮住汙點而
雙腿扭扭捏捏地纏在一起，就會變得
更性感。明明想用手遮住，卻從空隙
看見，表現出這種效果吧！

汙點形成的位置在襠部上面（因為用手
遮住，所以只會看見擴散的汙點）。

隔著內衣揉搓

手伸進內衣揉搓的描寫在第51頁說明過了，在本節將深入解說隔著內衣揉搓的描寫。

用力揉搓

❖ 俯瞰

受到壓迫，從指間看到脂肪鼓起。內褲的曲線也稍微鼓起，往指尖起皺褶。從指頭間隙露出內褲，能表現出形狀變形用力抓住，變成更性感的揉法。

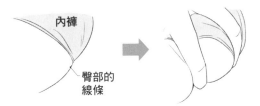

內褲

臀部的
線條

Point

用拇指抓住鼓起，食指和拇指大幅張開，背側骨間肌隆起，形成（斜線）三角形的間隙。不過，不要描繪肌肉的線條，看起來比較像用力抓住。

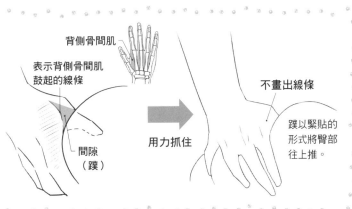

背側骨間肌

表示背側骨間肌
鼓起的線條

間隙
（蹼）

用力抓住

不畫出線條

蹼以緊貼的
形式將臀部
往上推。

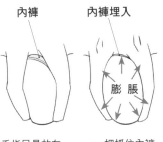

內褲　　　內褲埋入

膨　脹

手指只是放在
內褲上。

一把抓住內褲
的感覺。

用手指圍住的鼓起變成圓形，內褲被隆起遮住而看不見。看是想露出弄亂的內褲，還是想露出肌膚的鼓起，來決定內褲有無露出吧。

注意之處

為了描繪露出，指頭放在間隙，是能看見內褲的位置。

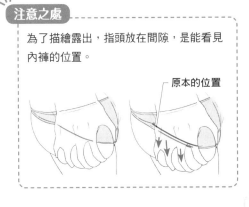

原本的位置

隔著胸罩揉搓乳房的重點

　　土台不相當靠近就不會扭曲，不過往內側按壓扭曲，會加強靠近的感覺。另外，想強調乳頭勃起時，就變更揉搓的位置。

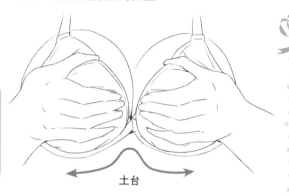

土台

Point

由於拇指和食指之間從左右施力，所以比其他指頭稍微增加皺褶，就會呈現真實感。

皺褶

✤ 乳頭勃起

按壓勃起的地方附近，鼓起也會變大。

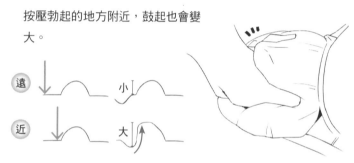

遠　　小

近　　大

按壓後，如實地得知勃起也是重點。由於內衣有些厚度，雖然乳頭的勃起不顯眼，不過作為圖畫表現時最好刻意讓它隆起，誇張地表現。

✤ 下胸圍線條

沿著乳房的下線（下胸圍線條）手指伸進去，便完成從下面托起乳房的圖畫。

下胸圍線條

隔著內衣揉搓的範例

　　手指伸進胸罩裡，變成更加性感的表現。拇指也同時放在乳頭上，點會變得更高。用手指按下後被胸罩遮住的地方會露出來，不過描繪時也要思考遮住部分的整體平衡。

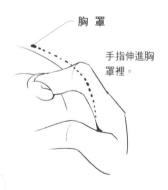

胸　罩

手指伸進胸罩裡。

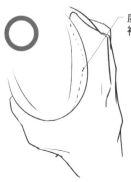

○

虛線部分是手被遮住的地方

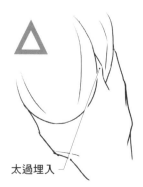

△

由於揉捏者的手用力，所以骨骼浮現。

太過埋入

❖ 從背後揉搓

胸罩的土台在胸部靠太近就會形成突起。由於通常不會用力靠向內側，所以不會形成突起，不過從背後揉搓，加上把胸罩向前推出的力就會形成突起。

《從下方看胸部的示意圖》

01

軀幹

02

手　　　　力

03

由於被揉胸部，想要掙脫而身體扭動。

❖ 指間隆起

在手指之間的指間蹼狀膜部分畫出突起，看起來會更為隆起。

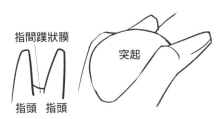

指間蹼狀膜

指頭　指頭

突起

〈手掌的關節〉

第一關節（DIP關節）
第二關節（PIP關節）
第三關節（MP關節）

Point

《隨著手的抓力使印象改變》

手指沒有稜角，平滑地彎曲，脂肪的鼓起變小，變成輕輕地把手放上的印象。手指有稜角地用力彎曲，第三關節浮現就會變成用力一把抓住的印象。

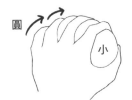

圓　小

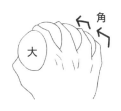

角　大

10 SM 玩法

所謂SM，是指Sadism（S）＝從施虐行為感覺到性興奮（施虐癖），和Masochism（M）＝從被虐行為感覺到性興奮（受虐癖）。擁有這些癖好的人，分別被稱為虐待狂和受虐狂。SM的道具大致區分成3種：❶綑綁用的道具；❷折磨用的道具；❸讓人興奮的道具，使用的目的都是為了享受性興奮。

膠帶、繩子

❖ 膠帶的特點

膠帶柔軟，面積也很大，因此比繩子較少陷入肉裡，也不太會留下痕跡。如果要表現骯髒和粗暴，膠帶扭曲或碎邊懸垂，能呈現隨便纏膠帶的感覺，會更有臨場感。

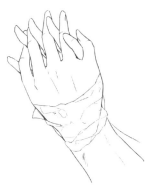
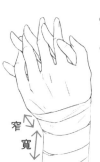

注意不要畫成搞不懂膠帶寬度的圖畫。

窄　寬

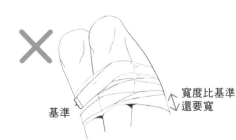

基準　寬度比基準還要寬

膠帶的邊很平均，因此位於最上面的是統一的寬度。

斜向纏膠帶或是重疊，能呈現粗暴的感覺。

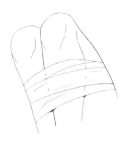

皺褶畫在寬度窄的地方。由於寬的地方展開，所以不會起皺褶。

Point

跨過高低差的膠帶，中間加上由於高低差形成的縱向皺褶就感覺鬆散；以往兩側拉的感覺畫出橫向皺褶，就會給人纏得很緊的印象。

縱向皺褶

橫向皺褶

《膠帶的寬度是平均的》

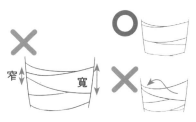

窄　寬

有比膠帶的寬度更寬的部分，或是看起來塞入下面的膠帶裡面，這些都不行。

❖ 封住嘴巴

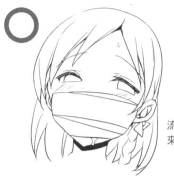

流口水看起來很難受。

不可以看不見膠帶邊（纏在臉上）。

覆蓋的範圍太大，無法呼吸！

黏貼的範圍只到臉頰，看起來就很自然。另外，雖然膠帶看起來一層層地重疊纏上，不過要注意實際上是1片1片撕下重疊貼上。

Point

大小不合，蒙到鼻子上，沿著鼻子的突起畫出皺褶，就會變得更真實。

❖ 蒙眼睛

蒙眼睛會使用大手帕等布類，戴在頭上的眼罩（SM用）。蒙住瀏海和耳朵會不好看，因此要避開瀏海、耳朵、鼻子，連後腦杓的頭髮都纏繞，看起來就很自然。後腦杓的頭髮被捆起來，所以形成高低差。

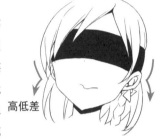

高低差

用膠帶蒙眼睛不僅不好看，揭下時會很痛，所以並不會使用，不過在描繪強盜或強姦等案件性的情境（被強逼）時，因為不管痛不痛，因此有時會黏膠帶。

SM玩法中有時會使用眼罩。

❖ 注意纏繞的地方

露出胸部，膠帶上下分開纏繞，只有胸部解放強調乳房。不過只纏繞胸部，難得的柔軟胸部被包覆就會變成像是圍腰帶，因此不妨讓乳頭突出添加強調重點。

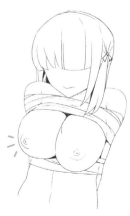

沿著走向讓邊緣和皺褶有稜角，就會變成有點硬的膠帶的表現，變成讓人想起痛苦的插畫。

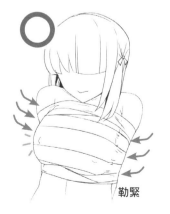

勒緊

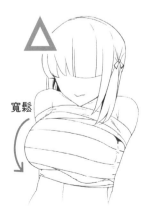

寬鬆

❖ 繩子

緊縛畫最基本的重點是，讓人意識到「無法動彈」的表現。繩子的一個綁法就可以表現，能給人絕對服從感。

Point

❶ 緊縛時「手腳確實綁好」非常重要。
❷ 粗暴地纏繞，留下纏繞的痕跡，更能表現SM感。
❸ 以直線繫緊時，能增長痛苦的印象。

《綑綁手腕》

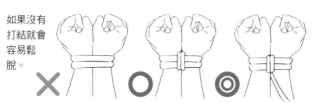

如果沒有打結就會容易鬆脫。

綑綁兩個部位時，在中央下方打個纏繞的結就會固定。此外比起只綑綁手腕，繩子直接纏繞身體，或是纏繞相近的部位，整體會更加統一。

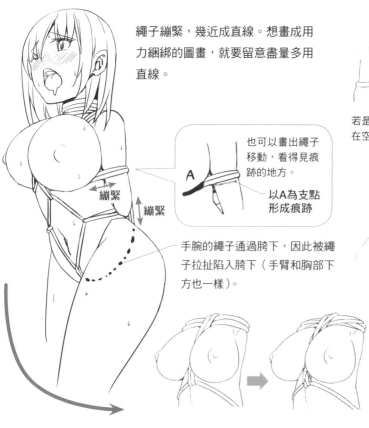

繩子繃緊，幾近成直線。想畫成用力綑綁的圖畫，就要留意盡量多用直線。

繃緊

繃緊

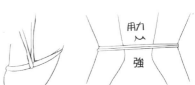

用力
強

若是皮膚上面就能自由地使用陷入表現，在空中拉力看起來很強。

也可以畫出繩子移動，看得見痕跡的地方。

A

以A為支點形成痕跡

手腕的繩子通過胯下，因此被繩子拉扯陷入胯下（手臂和胸部下方也一樣）。

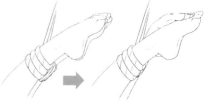

手腳彎曲，就能表現「想逃走」、「在掙扎」的感覺。

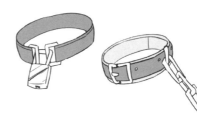

藉由對身體的纏繞方式，更能呈現被折磨的感覺。

手銬、腳鐐、枷

手銬、腳鐐是綑綁手腳，封鎖行動的器具。枷能表現外表的服從感。實際上大多附有繩索，像繫寵物一樣使用，有的還附有鎖頭。

有的是雙層

《一般》	《大》	《材質硬》
真實	壓迫感	壓迫感提升

相對於手銬、腳鐐是妨礙身體動作的器具，枷是妨礙行動的器具，所以畫面上不太會感覺到對脖子的不自由。然而，刻意加大尺寸，就能表現妨礙行動和壓迫感這兩者，變成更痛苦的印象。此外，現實中不會有大型的，不過作為圖畫可以當成誇張的技巧使用。

❖ 手銬

手銬與手腕的空隙很大，另外，由於中間的金屬零件而有段距離，所以把手往左右拉能表現焦急。

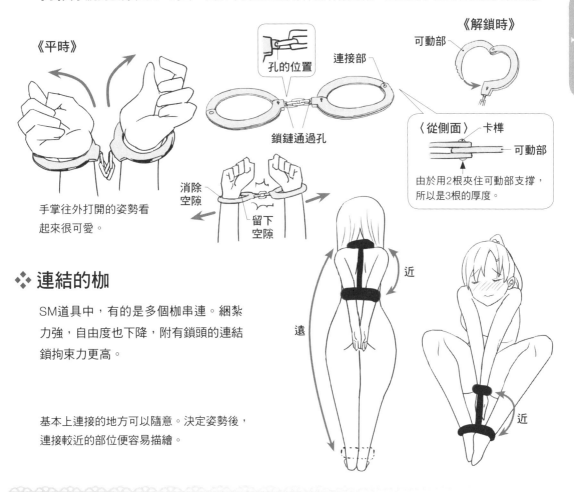

《平時》

手掌往外打開的姿勢看起來很可愛。

孔的位置

連接部

鎖鏈通過孔

消除空隙

留下空隙

《解鎖時》

可動部

〈從側面〉 ── 卡榫

可動部

由於用2根夾住可動部支撐，所以是3根的厚度。

近

遠

近

❖ 連結的枷

SM道具中，有的是多個枷串連。綑紮力強，自由度也下降，附有鎖頭的連結鎖拘束力更高。

基本上連接的地方可以隨意。決定姿勢後，連接較近的部位便容易描繪。

口塞、猿轡

讓嘴巴含著，剝奪說話自由的器具。外觀不好看，也附加激起羞恥心的目的，可以用圍巾等布類代替，還有拿膠帶封住嘴巴的方法。這裡的重點是，無論使用哪種道具都要看起來很痛苦。

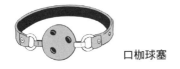

口枷球塞

開口環

❖ 口塞、口枷球塞

表情、口水、緊貼感這3項是表現痛苦的重點。

《表情》

靜大眼睛，畫成愁眉苦臉閉上眼睛忍耐的表情，或是在咬住布的時候，畫出下脣的凹陷作為往上壓的表現，就會變得真實。

《口水》

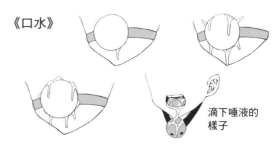

滴下唾液的樣子

積在嘴裡的唾液會從各種地方滴出來，因此不要把口水畫成只往下流！另外，沿著外線配置帶狀的水吧。

《緊貼感》

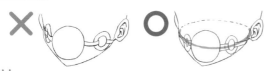

左圖的✕例子中環下垂，因為沒有陷入肉裡，所以好像會脫落，不過在⭕例子是繞頭一圈繫緊。想像繞一圈的圓畫線，就能畫出繃緊的感覺。

注意之處

從側面看，球塞進嘴巴。有時會陷入臉頰，浮現法令紋。以球的中心為基準調整尺寸吧。此外，口枷球塞的洞可以依是否會抑制呼吸來區分。

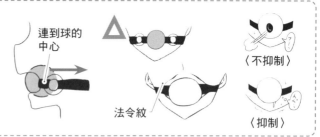

連到球的中心

法令紋

〈不抑制〉

〈抑制〉

《口塞、口枷球塞的後側》

頭髮整個束起來，依照狀況變更纏繞的位置。

注意之處

思考前後的外觀，注意高度，別讓耳朵被擠壓。

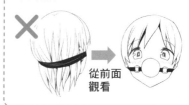

從前面觀看

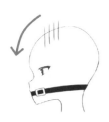

朝上

朝下

有點低頭時，纏在脖頸附近；頭朝上時，位置降低看起來就很緊。

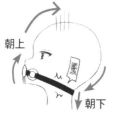

Point

添加時沒有注意耳朵的位置，畫成2條不要碰到，這樣收尾比較好。

注意口枷球塞的球的形狀。陰影是球體形成的陰影。

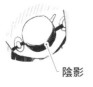

陰影

❖ 布

由於布和猿轡用途不同，所以纏住嘴巴
形狀會走樣。反而起皺褶會呈現壓迫
感，所以比起道具更能加強悲壯感。

《布》

往嘴巴起皺褶

《SM 道具》

不會變形，很好看

❖ 各種口塞的種類

臉是最能表現痛苦的地方，因此拘束具的形狀也
具有多樣性（也可以設計出並非實際存在的類
型）。

也纏住下巴下方固定，有左右和口罩連接的、口罩後
面有球的、將下巴整體連脖子都包覆的等，種類變化
豐富。

不要擋住眼睛，或者用配件遮住臉。
此外，從口罩裡流口水，很像失禁非
常性感。

Point

布寬一點更添咬緊的感覺，看起來
更痛苦。

✕

猿轡不顯眼。

○

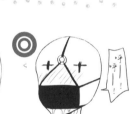

責弄道具

❖ 蠟燭、夾子、鞭子、針

《蠟燭》

滴蠟，利用灼熱感造成痛苦。滴在
皮膚上的蠟的周圍腫起來，感覺慘
不忍睹。

Point

燭火一定
是從根部
往上。

《夾身體》

有的前端有橡膠，有的沒有，想要表現更痛
的感覺，不妨使用沒有橡膠的或是曬衣夾。
描繪時，要注意變形的乳頭和乳暈。

夾 →

← 夾

從側面夾住乳頭會縱向擠壓。另外，因為右圖
沒有橡膠，所以更能表現痛楚。

變更夾的方向和位置，增添變化。用鎖鏈和環左右連接，加上重量增加痛楚也不錯。如果只夾乳頭，根部也會稍微被往上拉，因此須注意。

皮膚只是鼓起，不會起皺褶。
✕

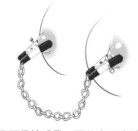
乳頭是性感帶，因此表現出讓刺激集中。

連同乳暈夾起、只夾乳頭等，方向和角度不統一就會很自然。

《鞭子》

有前端散開的、從根部散開的等，種類形形色色。

小知識

用鞭子抽打玩樂時，彎曲手上的鞭子會變成「我現在要抽打囉」的威嚇動作。

《鞭打痕跡（鞭痕）的重點》

容易打中的位置（腹部或乳房等）重點式地腫脹會很自然。實際上鞭子打不中的位置，就別加上鞭打痕跡。

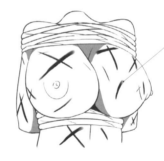

在邊緣加上暈色

鞭子打不到靠裡面的部分，因此要避免畫在這裡。腫脹的長度不統一，就會變成粗暴的鞭打痕跡。

《針》

變更刺的方向，或是變更針的種類會很有效。如橫刺、直刺等，在外觀增添變化吧。

流血也OK。

安全別針彎曲或改變形狀也行。

由於血會從刺中的地方流出來，所以多畫一點。

像針山一樣刺入，感覺慘不忍睹。

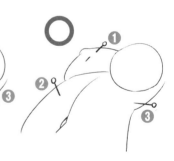

✕　○

❶、❷的針看不出來刺得多深，而❸的針貫穿身體。

因為❶的針很短，所以也能推測其他針的長度，非常安全。

Point

描繪時針不要刺傷臟器（注意針的長度）。

激起興奮的道具

❖ 眼罩

使人看不見，呈現服從感。蒙眼睛時，為了避免揭下時弄傷眼睛或睫毛，通常會使用眼罩或圍巾等。

❖ 身體挽具

束縛、控制行動用，像韁繩的東西。如果枷也一併使用，簡直就像被當成寵物般，變成羞恥的姿態。

❖ 頭套面罩

和蒙眼睛一樣，眼睛看不見激起不安感，逗弄施虐心。另外，頸部繫緊看起來很痛苦，更能呈現M感。

嗚…

Point

面罩會讓角色看不清楚，稍微露出頭髮，或是添加動作，變成面罩稍微脫落的圖畫吧。有的類型在嘴邊具有矽環，會形成凹凸。

❖ 束縛衣

目的是讓人興奮的服裝。為了讓對方興奮，設計時盡量增加露出吧。

《露出少》

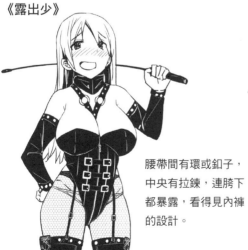

腰帶間有環或釦子，中央有拉鍊，連胯下都暴露，看得見內褲的設計。

《露出多》

情境有大幅影響。露出多且折磨內容很激烈，就能呈現巨大的反差。

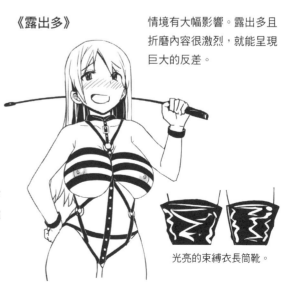

光亮的束縛衣長筒靴。

SM玩法好的例子、不好的例子①

SM的情境非常重要。如綁在床上或柱子等處，畫出容易了解情境的背景，圖畫就會有說服力。鞭打的圖畫暈色或加上效果線，就會呈現速度感。肌膚、小道具和乳頭等，描繪時注意想展現的部分盡量不要重疊。

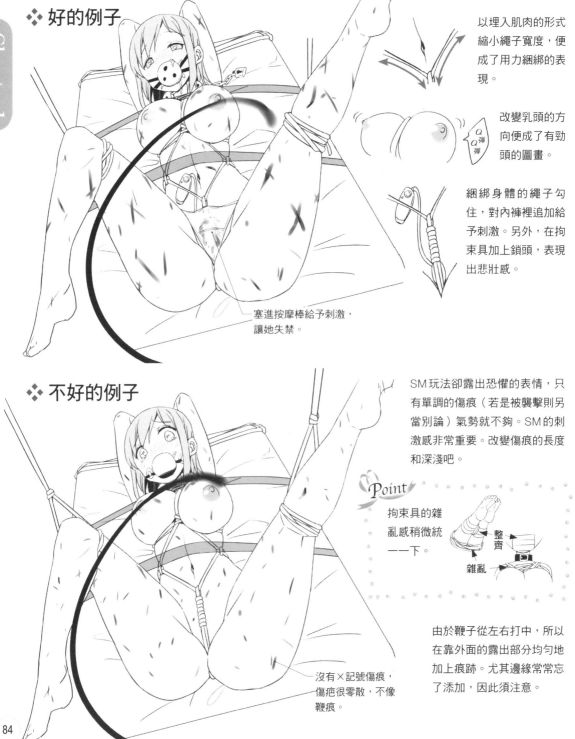

❖ 好的例子

以埋入肌肉的形式縮小繩子寬度，便成了用力細綁的表現。

改變乳頭的方向便成了有勁頭的圖畫。

Q
Q彈彈

細綁身體的繩子勾住，對內褲裡追加給予刺激。另外，在拘束具加上鎖頭，表現出悲壯感。

塞進按摩棒給予刺激，讓她失禁。

❖ 不好的例子

SM玩法卻露出恐懼的表情，只有單調的傷痕（若是被襲擊則另當別論）氣勢就不夠。SM的刺激感非常重要。改變傷痕的長度和深淺吧。

𝒫oint

拘束具的雜亂感稍微統一一下。

整齊

雜亂

由於鞭子從左右打中，所以在靠外面的露出部分均勻地加上痕跡。尤其邊緣常常忘了添加，因此須注意。

沒有×記號傷痕，傷疤很零散，不像鞭痕。

SM玩法好的例子、不好的例子②

為了區分S與M的定位，讓S在上面籠罩M，圖畫就會呈現襲擊般的壓迫感。一邊注意上下關係，一邊思考構圖吧。

❖ 好的例子

能使用道具的地方就儘管使用，用束縛衣挽具表現寵物的感覺吧。

《扎針方式》
重點式責弄容易感受到痛楚和刺激的指頭和乳房等處。扎進指甲之間，看起來會更痛。

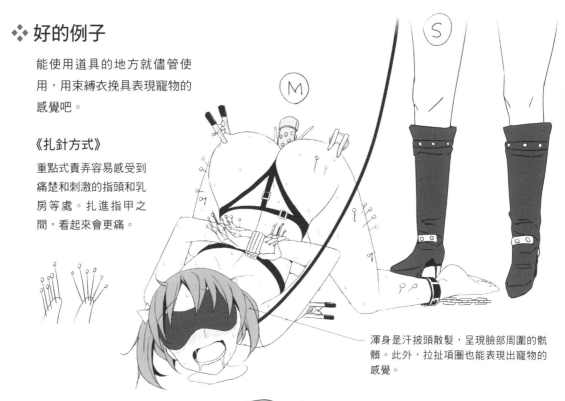

渾身是汗披頭散髮，呈現臉部周圍的骯髒。此外，拉扯項圈也能表現出寵物的感覺。

❖ 不好的例子

不僅所有位置都很均等，而且明明是暴力的情境，皮膚卻太乾淨了。不責弄胯下也會變成「遊戲」程度的設定。

由於沒有考慮到鼻子的膠帶，和表情不夠，所以沒有迫切感。

沒有綑縛的意義。

如果想給予悲壯感，起皺褶會很有效。

折磨人的S在下方，所以沒有壓迫感，S感也不夠。

從背後看會是如何，一邊思考一邊描繪吧！

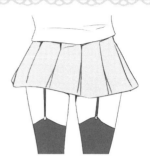

吊襪帶是到大腿附近，較長的絲襪等不會滑落的吊襪帶。由於從裙子裡露出皮帶，所以是一種性感的內衣道具。

扣的數量與配置

吊襪帶是將絲襪在腿部的前後左右4個地方扣住。

❖ 種類

有吊襪帶和大腿圈這2種。

《大腿圈》

貼在絲襪的大腿部分。

用來作為時尚。

《吊襪帶》

防止絲襪滑落下來。

作為時尚使用時，因為不考慮從大腿滑下來，所以也裝在連絲襪上沒有問題。描繪時注意是以何種意圖使用吊襪帶也很重要。

《俯瞰圖》

《前面》　　《後面》

❖ 魅惑模樣

若是吊襪帶和內褲露出許多的構圖，內褲和吊襪帶的存在在圖畫整體中很顯眼。

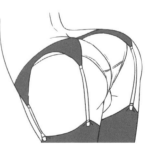

吊襪帶沿著臀部的圓弧鼓起，呈現豐盈感。

❖ 內褲和吊襪帶穿的順序

如果吊襪帶在下面，只要拉下內褲就能上廁所。

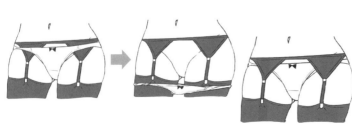

吊襪帶在上面欠缺便利性，不過在圖畫方面是可行的。

❖ 三合一胸衣的情況

即使內褲和吊襪帶的顏色不搭，最好還是觀察內衣整體的顏色平衡，全面地決定消除不搭調的感覺。

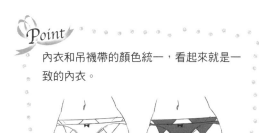

Point

內衣和吊襪帶的顏色統一，看起來就是一致的內衣。

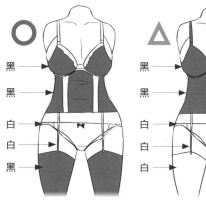

⭕ 黑 ← 黑 ← 白 ← 白 ← 黑 ←

⚠ 黑 ← 黑 ← 白 ← 白 ← 白 ←

關於吊帶部分

❖ 吊帶的安裝方式

01 滑動別扣的突起部分

02 夾住絲襪

03 滑動扣上

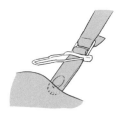

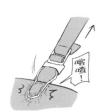

❖ 附錄

《吊襪帶的形狀和配置間隔》

吊襪帶會在胯下形成大大的空隙，變成更加展現內褲的形式。因此，只有和內褲的線條稍微重疊。

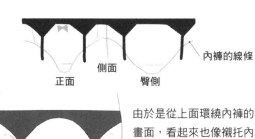

內褲的線條

側面

正面　臀側

由於是從上面環繞內褲的畫面，看起來也像襯托內褲的舞台幕布，能強調內褲的存在。

Point

連接部由於拉下絲襪，而往上起皺褶。

⚠　⭕

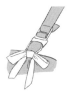

適當地畫出突起的皺褶。

也有連接部被緞帶包覆的設計。

簡化描繪時，扣住的突起物和皺褶如左圖。

三合一胸衣

三合一胸衣是由吊襪帶（腰下）、束腰內衣（腹部）、胸罩（胸部）這3件合為一體。

❖ 背側

束腰內衣的部分是用背鈎縱向扣住
多個地方。

左邊的背鈎勾住右邊。

多列的背鈎之中，扣住最右邊的，其他
列就會露出。

拉鍊式。

注意之處

注意背鈎部分
的金屬配件別
太長。

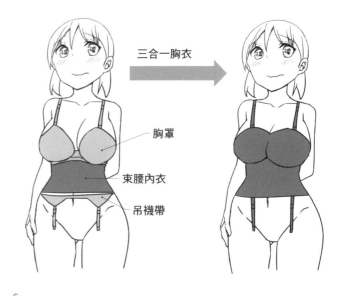

三合一胸衣

胸罩

束腰內衣

吊襪帶

Point

目的大多是勒緊腰部，
稍微有點厚度。點綴三
角形或菱形的皺褶，看
起來便是有點硬的厚
布。

〈厚布〉　〈軟布〉

皺褶的圖案

❖ 前側

有腰部和背帶吊帶縫在一起無法拆下的，和裝了背鈎可以
拆下吊帶的種類。

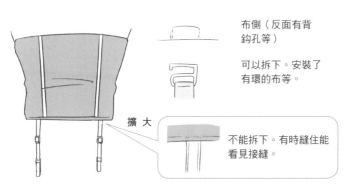

布側（反面有背
鈎孔等）

可以拆下。安裝了
有環的布等。

擴　大

不能拆下。有時縫住能
看見接縫。

❖ 附錄

沿著縱向的拼接線安裝下面的
吊帶，呈現一體感。

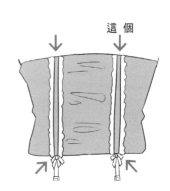

這　個

三合一胸衣的範例

　　三合一胸衣的腰部大多連腹部都遮住，很難看見肚臍。如果想露出肚臍，利用露出肚臍劃一道切痕的設計，或是透過（針眼）的類型，增加能露出的部位，就會變得更性感。

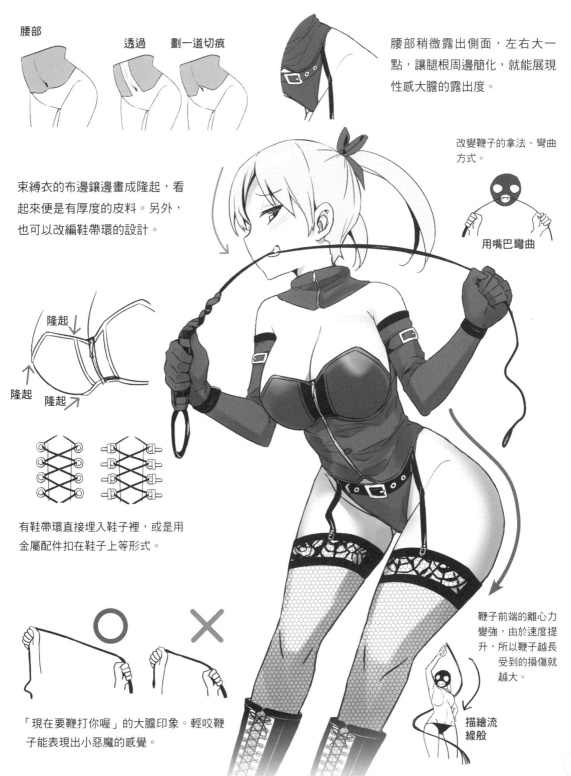

腰部　　　透過　　劃一道切痕

腰部稍微露出側面，左右大一點，讓腿根周邊簡化，就能展現性感大膽的露出度。

改變鞭子的拿法、彎曲方式。

用嘴巴彎曲

束縛衣的布邊鑲邊畫成隆起，看起來便是有厚度的皮料。另外，也可以改編鞋帶環的設計。

隆起

隆起　　隆起

有鞋帶環直接埋入鞋子裡，或是用金屬配件扣在鞋子上等形式。

鞭子前端的離心力變強，由於速度提升，所以鞭子越長受到的損傷就越大。

○　　　　　×

描繪流線般

「現在要鞭打你喔」的大膽印象。輕咬鞭子能表現出小惡魔的感覺。

懷孕用的女性內衣

由於懷孕後對身體的負擔增加，所以有些內衣是配合這點製作。雖然懷孕表現有點狂熱，不過了解實際的功能和種類之後，畫出充滿魅力的插畫吧！

產婦內衣的種類

配合鼓起的腹部，通常都很寬鬆，除此之外還有因應哺乳或出汗的內衣等，種類繁多。若不因應這些問題，有可能患上腰痛或靜脈瘤等疾病。

《產婦內褲》

脇邊也較長

如❶、❷能從下面支撐腹部的位置。

小知識

內襠的反面經常使用白布，才容易確認出血和白帶。

《產褥內褲》

魔鬼氈等

加強處置生產後的惡露的內褲。胯下和脇邊能夠開閉，方便處置。

避免腰部的鬆緊帶勒緊子宮，布蓋到肚臍上方，包住防止腹部發冷。由於從下面支撐腹部，所以褲口也在下面，特色是脇邊寬度很寬。

《產婦束腰帶（孕婦托腹帶）》

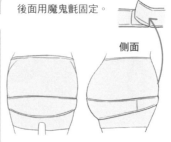

後面用魔鬼氈固定。

側面

附輔助皮帶。支撐鼓起的腹部。

內褲型之中也有如左圖附皮帶的類型。孕婦托腹帶另外還有皮帶類（支撐腹部的皮帶、支撐骨盆的骨盆皮帶）、圍腰型、內褲型，合計共4種。

圍腰型。比一般的束腰帶腰圍更大，是寬鬆的尺寸。

內褲型。有內襠部分，和內褲是相同作用，有的可以穿1件。

《產婦短上衣》

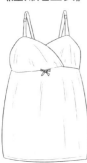

生產後，為了能夠哺乳，罩杯部分是交叉式（cache coeur），容易開閉。

❖ 低腰

產婦內衣或孕婦托腹帶的外觀不僅很有特色，因為要穿到腹部上方，所以有些人不喜歡。因此，有時會使用不會對腹部造成負擔，腹部面積小的低腰類型。

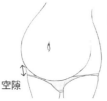

若是低腰型，就不會勒緊，容易看出腹部鼓起，露出部分也很多，所以很適合性感情境。

空隙

下腹部整個在內褲上，呈現有圓弧的大肚子的感覺。

Chapter
2

內衣的名稱、
種類與構造

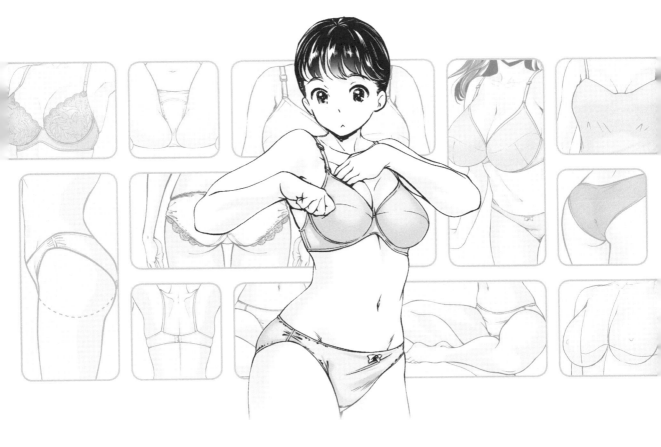

前半是以男性角度檢視女性的性感場景與內衣。後半則是以女性角度詳述內衣。女性的內衣依照功能大致可分成「貼身衣」、「女性睡衣」、「內衣」這3種。

貼身衣

貼身衣的英文「foundation」是基礎、地基的意思。是調整身體線條，將體型輪廓修整得更美的內衣。

❖ 貼身衣的種類

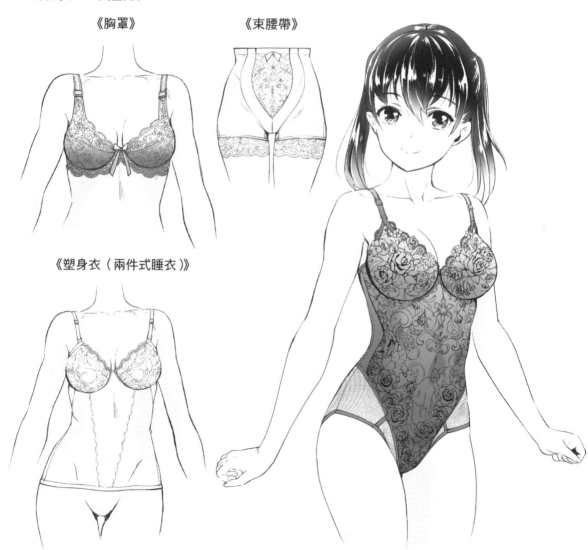

《胸罩》　　　　　《束腰帶》

《塑身衣（兩件式睡衣）》

女性睡衣

　　大多是由薄內衣構成，施加蕾絲或刺繡裝飾性高的內衣。多半是寬鬆型，修整身體用的貼身衣不包含在女性睡衣裡。兼具時髦與功能性。

❖ 女性睡衣的種類

《短上衣》

《襯裙》

《長襯裙》

《情趣內衣》

《情趣內衣》

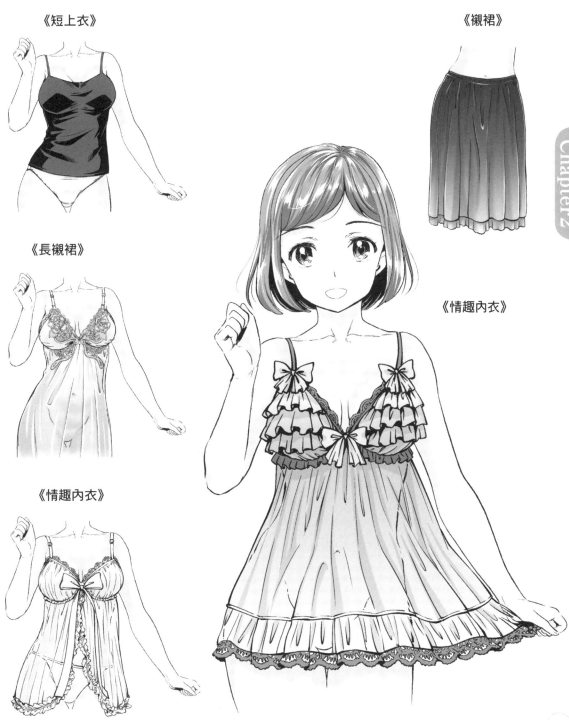

內衣

一般被稱為襯衣的類型。能保濕或吸汗等，維持身體清潔，防止上衣弄髒。功能性優異，大多是觸感好的材質。

❖ 內衣的種類

《汗衫》

《內褲》

《安全褲》

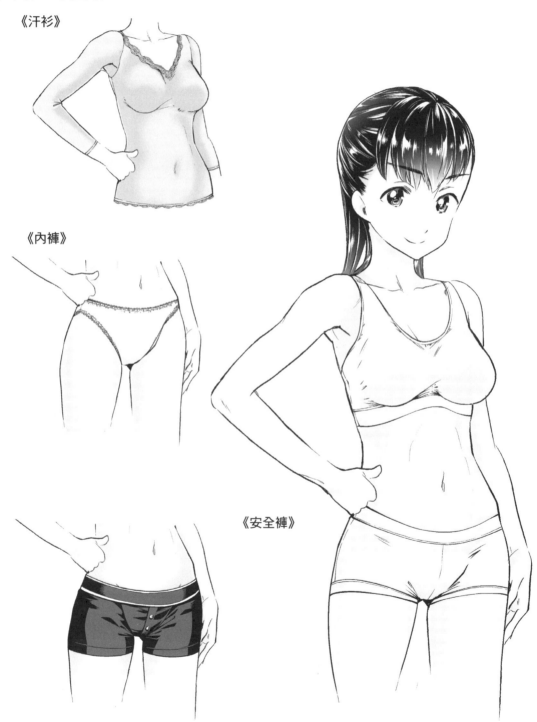

02 胸罩的構造

再一次詳述內衣的基本事項。胸罩是穿在女性胸部的內衣。穿上後能保護乳房,調整維持胸部美麗的形狀,修整避免形狀變形。種類也很豐富,可配合用途挑選。

基本的構造

❖ 前面

肩帶
在肩膀固定帶子,支撐胸罩。使用具伸縮性的材質。

調節器
調節肩帶長度的部分。

罩杯
包覆乳房,修整出美麗的輪廓。從重視功能性到施加裝飾的,有各種材質和大小,可配合用途挑選。

側背帶
來到腋下的部分,支撐罩杯。寬度越大的修整力和穩定力越高。

側邊膠條
縫在側背帶的薄板。能修整腋下讓罩杯穩定。

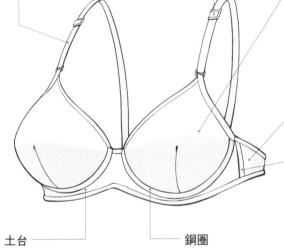

土台
支撐罩杯下面的部分,讓罩杯穩定不會偏移。

鋼圈
塞進罩杯下面的部分,支撐乳房,讓形狀穩定。也有不會勒緊身體的無鋼圈型。

❖ 後面

胸墊
具有讓胸部看起來變大或集中的修整效果。

背鈎
扣住側背帶。數量依照側背帶的尺寸而有不同。有的是在土台扣住。

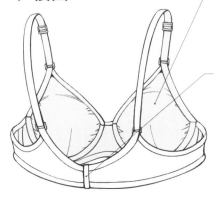

❖ 側面

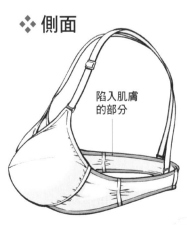

陷入肌膚的部分

胸罩的配件

❖ 背鉤

背鉤分成公鉤和母鉤。數量大約1~4列，罩杯尺寸越大數量就越多。側背帶的尺寸調節有3階段。

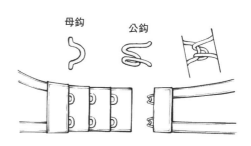

母鉤　　　公鉤

❖ 肩帶

肩帶有的可以拆下。可以變得時髦，或是變成透明，在穿露肩的衣服時很方便。

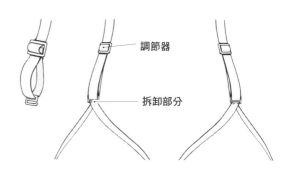

調節器

拆卸部分

❖ 胸罩尺寸的長度

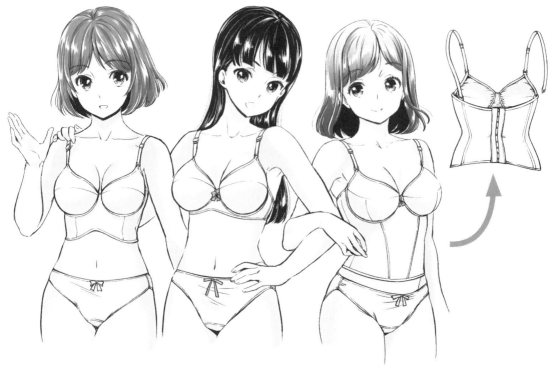

《中等型》
長度到心窩附近，充分修整腋下的脂肪。

《短型》
長度短，最普遍的類型。

《長線條型》
長度到達腰部的類型。肩帶大多可以拆下，也可用於穿禮服時。

❖ 罩杯的種類

胸罩的罩杯有各種尺寸。

《全罩杯》

《3/4 罩杯》

《半罩杯》

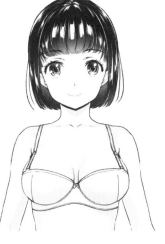

充分包住胸部整體，具有穩定感和修整力。即使乳房大的女性，也不必擔心超出範圍。運動時也不易偏移。

全罩杯的上側約4分之1斜向切掉的罩杯尺寸。胸部靠近中心，形成美麗的輪廓和乳溝。

全罩杯的上側約2分之1水平切掉的罩杯尺寸。即使胸口大大敞開的衣服，也看不見胸罩。

注意之處

罩杯和胸部不合時，胸部會從罩杯超出，或是罩杯浮起，
胸部和罩杯之間形成空隙。

❖ 胸罩的類型變化

《緊身胸罩》

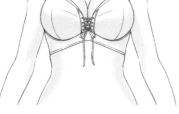

用胸口的帶子調整，托高胸部集中形成乳溝。

《土台前扣》

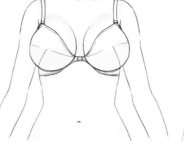

背鈎不是在背後，而是在乳房之間，變得容易解開。如果胸部大，在日常生活中也會容易脫落。

《無縫胸罩》

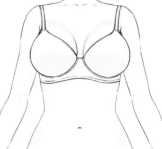

罩杯部分沒有接縫或裝飾，所以穿著單薄時能防止胸罩的線條浮現。

《無鋼圈》

罩杯部分和側背帶沒有鋼圈，所以不會有壓迫感。

《運動胸罩》

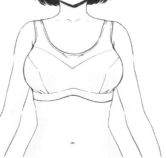

即使動作激烈也不易偏移，胸部的支撐效果很高。伸縮性和吸汗性優異。

《胸罩上衣》

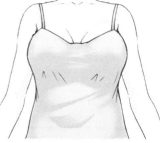

在短上衣或無袖上衣的內側附有胸罩功能。不用在意肩帶，也很適合當成家居服或內搭服裝。

03 內褲的構造

穿在女性下半身的內褲。布料面積多，從保濕性優異的功能型，到裝飾多的時髦型，種類非常豐富。

基本的構造

❖ 前面

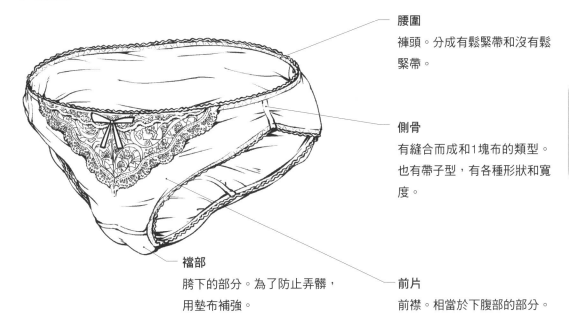

腰圍
褲頭。分成有鬆緊帶和沒有鬆緊帶。

側骨
有縫合而成和1塊布的類型。也有帶子型，有各種形狀和寬度。

檔部
胯下的部分。為了防止弄髒，用墊布補強。

前片
前襟。相當於下腹部的部分。

❖ 後面

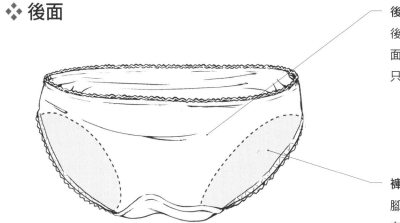

後片
後襟。相當於臀部的部分。有面積大、包覆臀部整體的，和只有帶子形狀的類型。

褲口
腳通過的部分。有的有鬆緊帶，有的沒有，還有各種形狀。

❖ 內褲的種類

根據腰圍、後片和覆蓋腹部的長度，內褲的形狀有各種種類。

《標準型》

形狀最標準的內褲。

《包臀式》

一般的內褲。因為包覆臀部整體，所以具有穩定感。

《低腰（掛臀褲）》

包臀式的上方較淺的類型。適合低腰的褲子。

《高衩》

褲口的裁剪在較高位置的類型。

《丁字褲》

後片是T字形的設計。最適合露出臀線的褲子和緊身裙等。

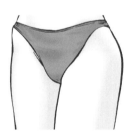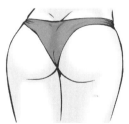

《短內褲（四角褲）》

像是男用四角褲的設計。

04　人體與內衣的形式

在此將檢視人體和內衣形式的關係。

內衣的尺寸

❖ 內衣尺寸量尺寸的地方

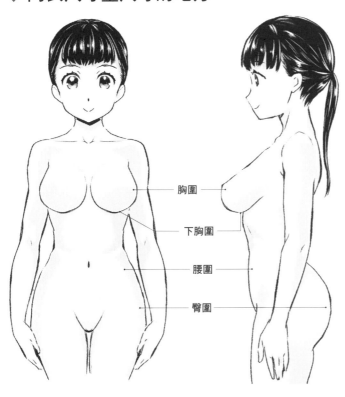

胸圍

下胸圍

腰圍

臀圍

❖ 內褲的尺寸

	S	M	L
臀圍尺寸	82～90	87～95	92～100

	LL	3L
臀圍尺寸	97～105	102～110

❖ 胸罩的尺寸

胸罩罩杯的尺寸，是依胸圍和下胸圍的尺碼差距來決定的（參照下表）。罩杯的尺寸從約5公分差的AAA罩杯，以2.5公分的間隔逐漸提高，並且用字母表表示。

	下胸圍	65	70	75	80	85	90	95	100	105	110	115	120
約5.0cm AAA罩杯	上胸圍	70	75	80	85	90							
	罩杯尺寸	AAA65	AAA75	AAA75	AAA80	AAA85							
約7.5cm AA罩杯	上胸圍	73	78	83	88	93							
	罩杯尺寸	AA65	AA70	AA75	AA80	AA85							
約10.0cm A罩杯	上胸圍	75	80	85	90	95	100	105	110	115	120	125	130
	罩杯尺寸	A65	A70	A75	A80	A85	A90	A95	A100	A105	A110	A115	A120
約12.5cm B罩杯	上胸圍	78	83	88	93	98	103	108	113	118	123	128	133
	罩杯尺寸	B65	B70	B75	B80	B85	B90	B95	B100	B105	B110	B115	B120
約15.0cm C罩杯	上胸圍	80	85	90	95	100	105	110	115	120	125	130	135
	罩杯尺寸	C65	C70	C75	C80	C85	C90	C95	C100	C105	C110	C115	C120
約17.5cm D罩杯	上胸圍	83	88	93	98	103	108	113	118	123	128	133	138
	罩杯尺寸	D65	D70	D75	D80	D85	D90	D95	D100	D105	D110	D115	D120
約20.0cm E罩杯	上胸圍	85	90	95	100	105	110	115	120	125	130	135	140
	罩杯尺寸	E65	E70	E75	E80	E85	E90	E95	E100	E105	E110	E115	E120
約22.5cm F罩杯	上胸圍	88	93	98	103	108	113	118	123				
	罩杯尺寸	F65	F70	F75	F80	F85	F90	F95	F100				
約27.5cm G罩杯	上胸圍	90	95	100	105	110	115	120	125				
	罩杯尺寸	G65	G70	G75	G80	G85	G90	G95	G100				
約27.5cm H罩杯	上胸圍	93	98	103	108	113	118	123	128				
	罩杯尺寸	H65	H70	H75	H80	H85	H90	H95	H100				
約30.0cm I罩杯	上胸圍	95	100	105	110	115	120	125	130				
	罩杯尺寸	I65	I70	I75	I80	I85	I90	I95	I100				

(左側欄位：上胸圍與下胸圍的差距)

❖ 罩杯與內褲的尺寸範例

《A 罩杯＋S》

小一點的胸部和臀部。胸部之間敞開。胸部不會比胸膛更突出。
若是S尺寸的內褲，大腿之間會形成空隙。

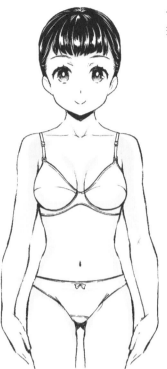

《B 罩杯＋M》

開始能看見胸部稍微鼓起。

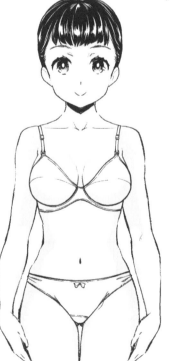
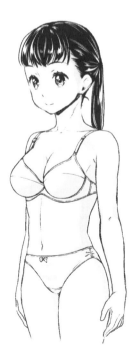
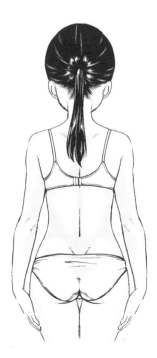

《C 罩杯＋L》

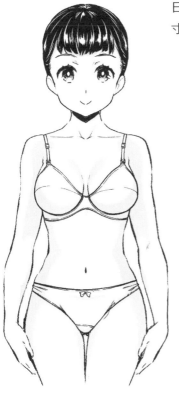
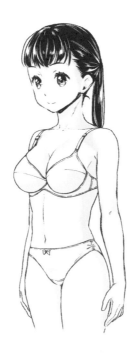
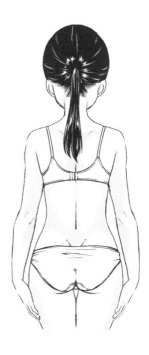

日本女性平均的罩杯尺寸。胸部之間稍微形成乳溝。如果內褲是L尺寸，臀部不瘦不胖，大腿之間也不易形成空隙。

《D 罩杯》

下胸圍和上胸圍的尺寸差距約17.5公分，比平均大一點的尺寸。

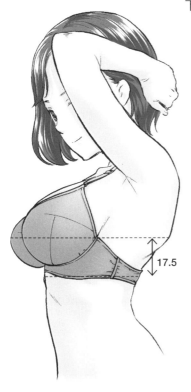

17.5

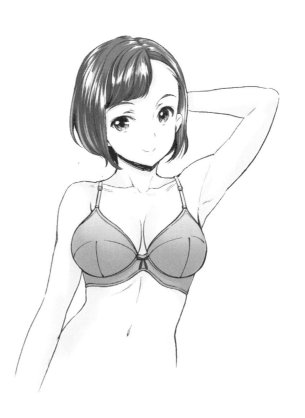

《F 罩杯》

被稱為巨乳的尺寸。大胸部十分引人注目。

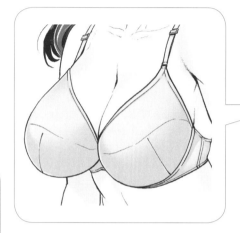

擴大

《上胸圍相同但下胸圍不同的例子》

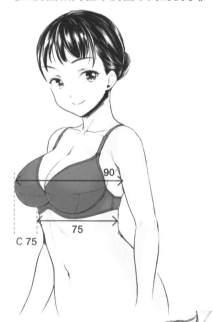

90

75

C 75

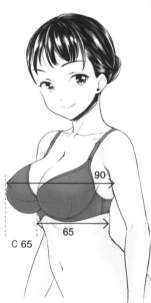

90

65

C 65

即使上胸圍尺寸相同，如果下胸圍的尺寸不同，罩杯尺寸也會不同，外表也會產生變化。

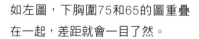

如左圖，下胸圍75和65的圖重疊在一起，差距就會一目了然。

❖ 全罩杯胸罩的畫法

內衣要沿著身體的線條。並非一口氣畫出內衣，而是注意內衣底下身體的線條。

01 描繪素體

一口氣畫出胸部有時會不平衡，因此要先畫出沒有胸部的素體胸腔。

02 畫出胸部

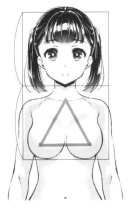

從下巴下方到胸部下方的線條，大體上是一顆頭的1頭身大小。從鎖骨中心到乳頭，畫成正三角形。

03 畫出肩帶

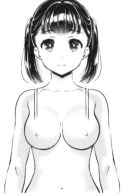

從鎖骨的終點往下，垂下肩帶。

04 畫出罩杯和土台

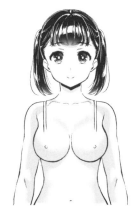

配合胸部的形狀畫出罩杯和土台。加上內衣提高修整力，使胸部的乳溝變深。

完成

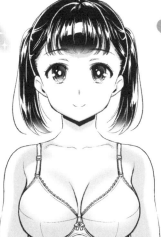

05 畫出裝飾便完成！

Point

若是修整力強的胸罩，由於集中托高，腋下會很俐落，乳溝也會變深。

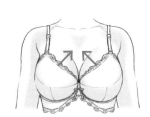

❖ 3/4罩杯胸罩的畫法（斜向）

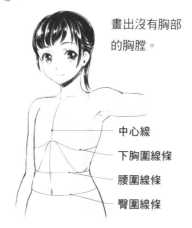

01 描繪素體

畫出沒有胸部
的胸腔。

中心線
下胸圍線條
腰圍線條
臀圍線條

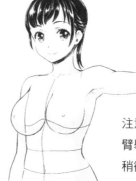

02 畫出胸部

〈從上方觀
看的圖〉　　　〈從側面觀
　　　　　　　　看的圖〉

分離　　　　　圓弧

注意胸腔的曲線畫出胸部。手
臂舉起時，胸部也會跟著手臂
稍微抬起來。

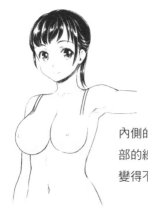

03 畫出肩帶

內側的肩帶被胸
部的線條遮住，
變得不易看見。

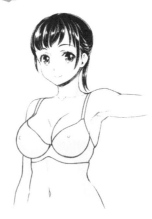

04 畫出罩杯和土台

罩杯的裁剪位置比全罩
杯更下面。罩杯部分的
曲線也和胸部的圓弧位
置不同。腋下部分能看
見時，也要注意脂肪的
陷入表現。

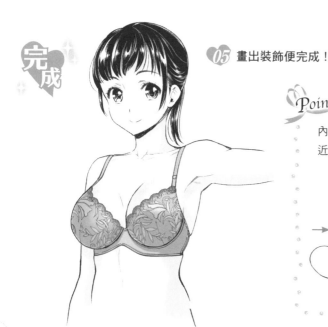

完成

05 畫出裝飾便完成！

Point

內衣的修整力變高後，胸部會往正中間靠
近。

〈從上方觀看的圖〉

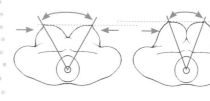

修整力

❖ 半罩杯胸罩的畫法（側面）

01 描繪素體

描繪沒有胸部的胸腔。注意胸腔的厚度和圓弧。

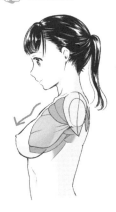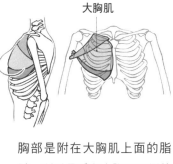

02 畫出胸部

大胸肌

胸部是附在大胸肌上面的脂肪，所以是垂在大胸肌下側的印象。

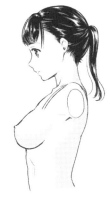

03 畫出肩帶

依照肩膀的角度，肩帶部分會被肩膀遮住而看不見。

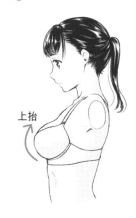

04 畫出罩杯和土台

上抬

藉由胸罩的修正效果，頂部的位置稍微往上抬。側背帶呈水平，背側是在肩胛骨略下方的位置。

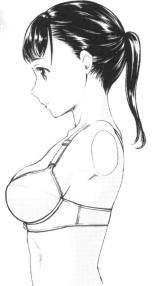

完成

05 畫出裝飾便完成！

Point

《從斜後方觀看時的範例》

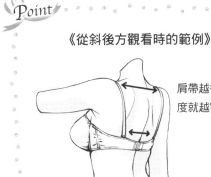

肩帶越往下寬度就越窄。

❖ 內褲的畫法

💗 *01* 描繪素體

描繪素體時注意腰部、肚臍、胯下的位置。

小蠻腰在肋骨下方附近形成,所以在比肚臍高一點的位置。手肘和腰部的位置大致相同。

💗 *02* 畫出內褲的線條

內褲沿著下腹部的立體形狀畫成。

注意身體的立體線條,小心不要變成直線。

💗 *03* 畫出襠部與接縫

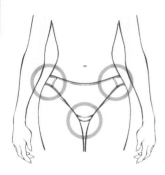

沒有穿的狀態下看到的襠部,是在上面的印象,不過穿上後是在下面的位置。

💗 *04* 畫出皺褶

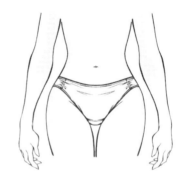

從髖關節和側面的接縫,畫出被拉扯的皺褶。

完成

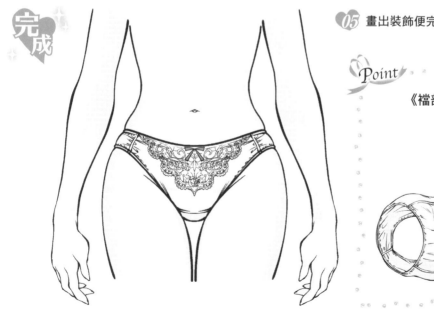

💗 *05* 畫出裝飾便完成!

Point

《襠部的位置》

❖ 內褲的畫法（側面）

01 描繪素體

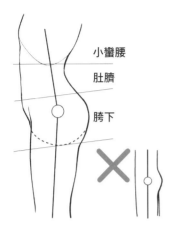

小蠻腰

肚臍

胯下

描繪素體時注意腰部、肚臍、胯下的位置。讓下腹部與臀部的曲線帶有圓弧。從下腹部到大腿不會是挺直的姿勢。

02 畫出內褲的線條

也畫出臀部的陷入。

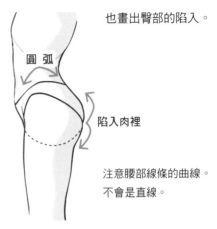

圓弧

陷入肉裡

注意腰部線條的曲線。不會是直線。

03 畫出接縫

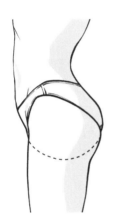

04 畫出皺褶

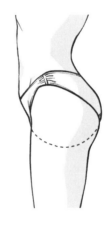

從側面的接縫畫出髖關節、在臀側形成的皺褶。

完成

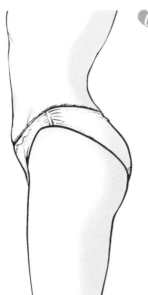

05 畫出裝飾便完成！

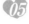Point

畫出骨盆的突出，更添真實感。

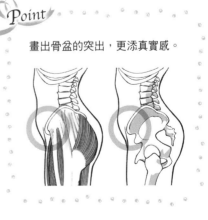

❖ 內褲的畫法（背對）

💗01 描繪素體

腰部

腰部

臀部畫成小圓和大圓疊成的洋梨形狀。注意臀部形狀的立體感。另外，從臀部的空隙能看見胯下。

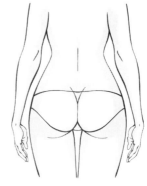

💗02 畫出內褲的線條

擦掉素體臀部裂縫的線條。

💗03 畫出襠部

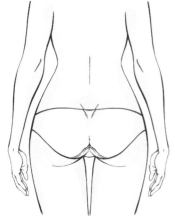

沿著臀部的裂縫和鼓起畫出襠部。

💗04 畫出皺褶

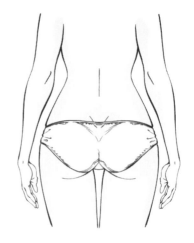

沿著臀部的裂縫畫出皺褶。

完成

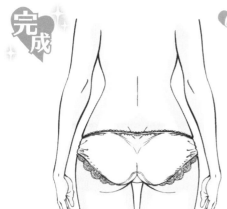

💗05 畫出裝飾便完成！

Point

女性的骨盆是向前擴張。

〈斷面圖〉

添加肉感與皺褶呈現出充滿魅力的內衣模樣

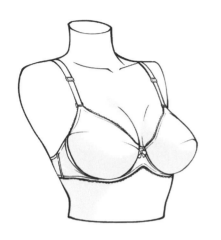

添加陷入肉裡

從直接畫出身體的線條，
在內衣和肌膚加上肉感，
強調女性的柔軟。

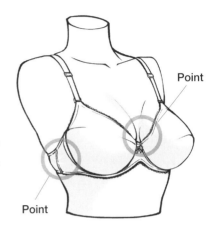
Point

Point

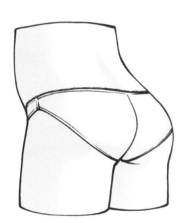

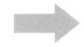
添加皺褶

一面添加肉感，一面用
皺褶表現布繃緊和鬆弛
的部分，呈現立體感。

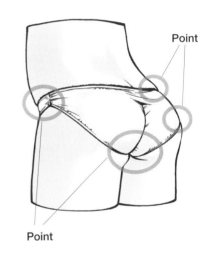
Point

Point

呈現立體感的重點是，
布對身體的緊貼度和陷
入肉裡等。注意畫出構
成內褲的部位。

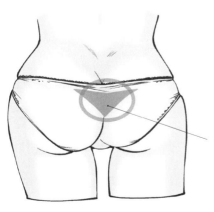

布和肌膚之間形成
餘裕空間（空隙）
的部分。

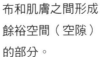

111

從各種角度觀看內衣的軀幹雕像

《斜上》

《仰視》

《舉起手臂》

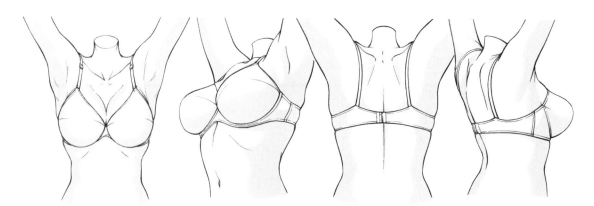

《趴著》

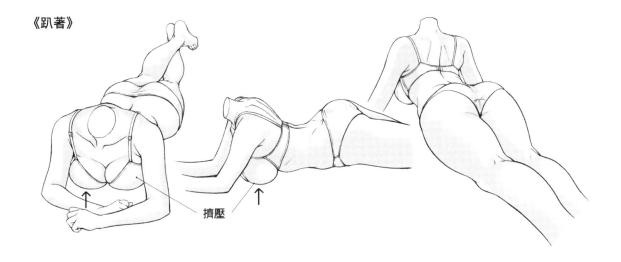

擠壓

《仰躺》

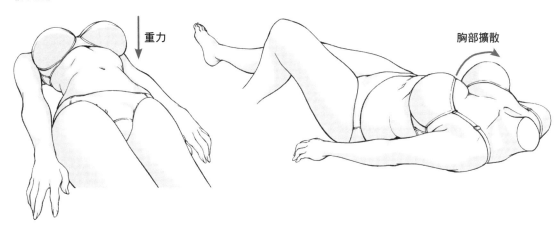

重力

胸部擴散

《開腳》

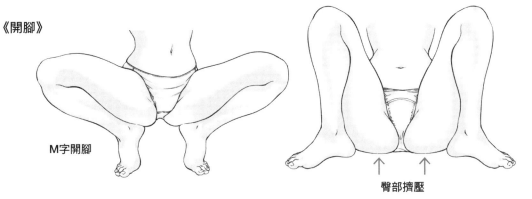

M字開腳

臀部擠壓

《盤腿》

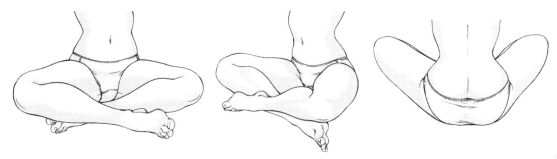

穿內衣的方式

01

手臂通過肩帶，
掛在肩頭上。

02

扣上後面的背鉤。

03

在兩個罩杯尋找
固定位置，胸部
往中間集中托
高。調節肩帶的
長度避免鬆弛。

04

最後把側背帶
拉到肩胛骨下
面。

完成

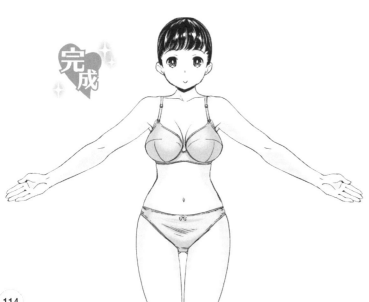

注意之處

在前面扣上背鉤再旋轉到後面，
因為無法正確地穿戴所以原本是
NG的，不過有些女性會這樣穿
內衣。

有內衣的
風景

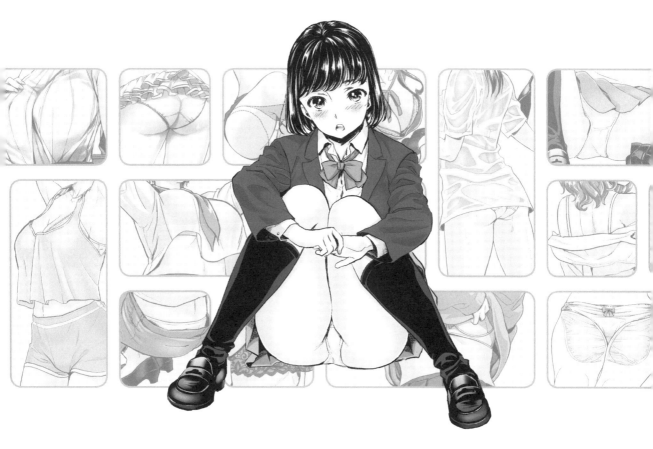

藉由內衣變成迷人的畫

有效地描繪內衣變成迷人圖畫的技巧

描繪女性的內衣模樣時，利用下列的4項技巧，能讓圖畫一口氣變得充滿魅力。和女性化的動作搭配，表現出迷人的畫吧！

❖ ①隱約可見的技巧

並非全部露出來，而是從衣服空隙一晃而過，「她穿哪種內衣？」這是能激起想像力的表現方式。

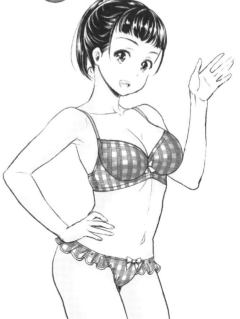

❖ ②裝飾的技巧

配合年齡和角色的個性挑選內衣的裝飾吧。若是成熟女性就選黑色蕾絲，稚氣女孩就選印花圖案與荷葉邊等，能配合個性表現。或者反過來形成反差也滿有意思的。

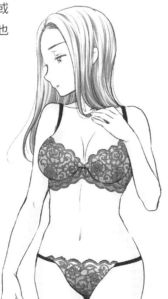

❖ ③透過的技巧

因為布料內衣透出來、衣服底下的內衣透出來、因為下雨使衣服濕透等，運用透過的技巧展現性感吧。

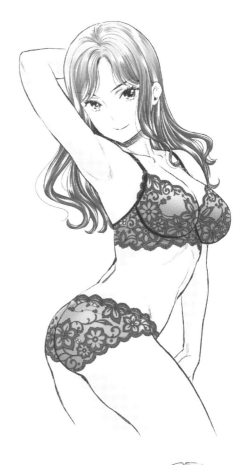

❖ ④質感的技巧

表現從「飄動」、「鬆軟」、「閃閃發光」等擬態語想像的印象吧。「飄動」和「鬆軟」感覺很輕盈，「閃閃發光」則有華麗的感覺。

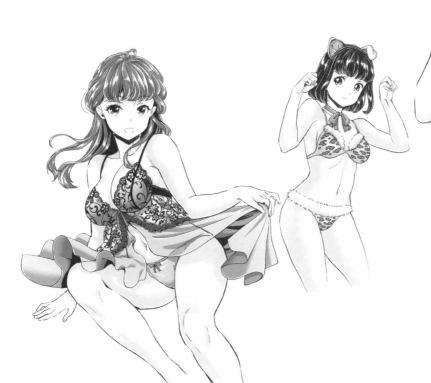

隱約可見的技巧①胸罩

　　接下來，檢視稍微露出內衣，讓圖畫變得充滿魅力的重點。首先是胸罩。胸罩會依視點與動作隱約可見。

❖ 從正面的視點

從向前彎下腰的狀態
看見胸罩的例子。

衣服裡的狀態

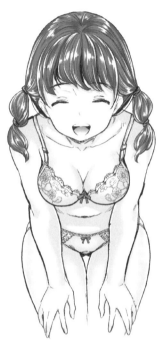

重力

注意因重力下垂的
胸部，和兩臂擠出
的乳溝。

❖ 從斜上方的視點

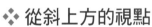

從胸口寬敞的衣服空隙看見
胸罩的例子。

穿著胸口寬敞的衣
服，坐著時形成的
衣服扭曲，有時會
讓胸罩被看見。

各部位的狀態

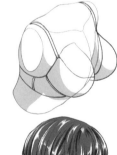

❖ 從下方的視點

01 描繪素體

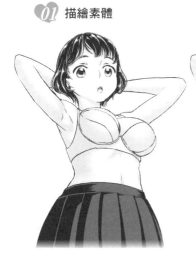

02 畫出衣服

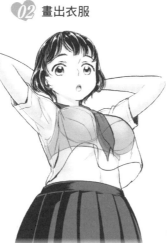

03 擦掉多餘的部分便完成

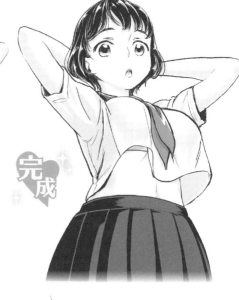

描繪素體,注意立體感。如果是從下方的視點(仰視),鎖骨和肩膀的部分會被胸部遮住看不見。

因為是肩膀抬起的狀態,所以布被肩膀拉扯,下擺部分抬高形成空間。

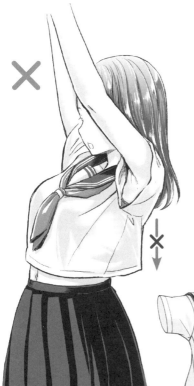

思考衣服的形狀和動作的走向,注意衣服是以哪邊為支點受到拉扯。另外,也要思考與肌膚的接觸面和空間。

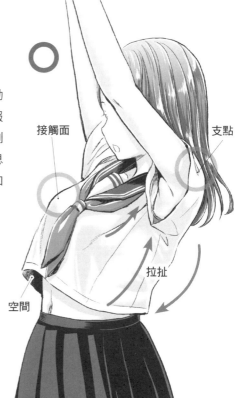

接觸面

支點

拉扯

空間

服裝與動作引起胸罩走光的技巧

依照動作從服裝略微可見的內衣很有魅力。配合想描繪的角色靈活運用。在此來檢視胸罩隱約可見（胸罩走光）的重點。

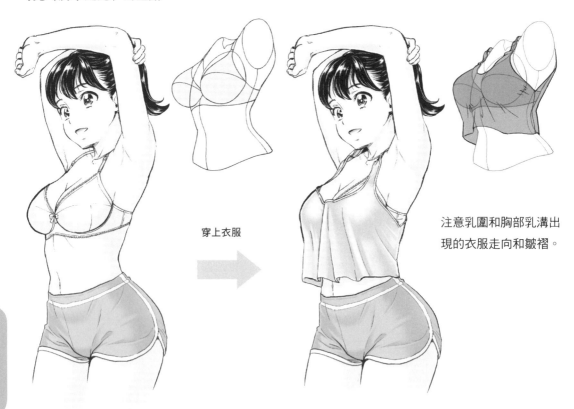

穿上衣服

注意乳圍和胸部乳溝出現的衣服走向和皺褶。

01
藉由內衣變成迷人的畫

背部敞開能看見胸罩肩帶，藉由臉頰泛紅和有點僵硬的兩肩，能表現出羞澀和清純。

從大大敞開的胸口瞥見的黑色胸罩的蕾絲非常性感。現實世界中不可能出現的隱約可見，也是插畫的精華。

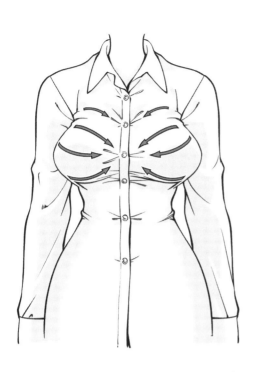

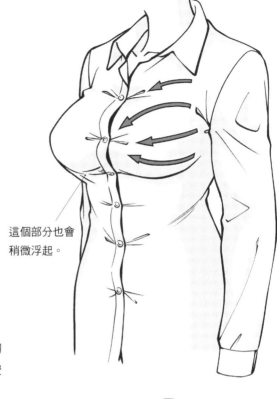

這個部分也會
稍微浮起。

若是胸部尺寸大的女性，穿上襯衫後衣服會被大胸
部拉扯，鈕扣不會漂亮地扣住，有時會從衣服的空
隙看見內衣。

注意之處

女性襯衫和男性襯衫不同，鈕扣的扣眼是右側在
上面。穿男性的襯衫時要注意。

〈女性襯衫〉　　　〈男性襯衫〉

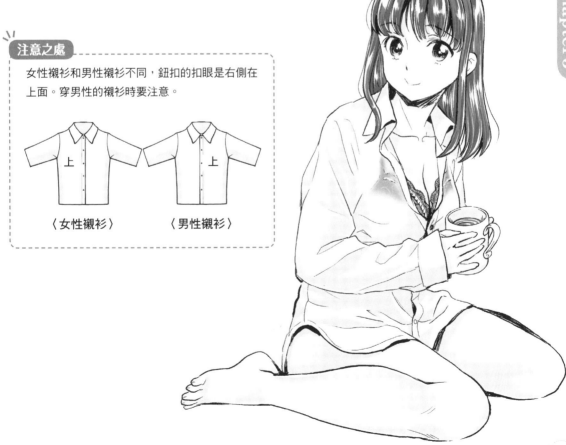

隱約可見的技巧②內褲

在此檢視內褲隱約可見（露內褲）的技巧。

❖ 坐下

從坐著的狀態看見內褲。表現出毫無防備的魅力。

《只有內褲的狀態》

《追加雙腿的狀態》

也要想像部分看不見的內褲。

《腿放下的狀態》
變成臀部擠壓的狀態。

在毫無防備，兩腿張開的狀態下露內褲，會變成不端莊的印象。

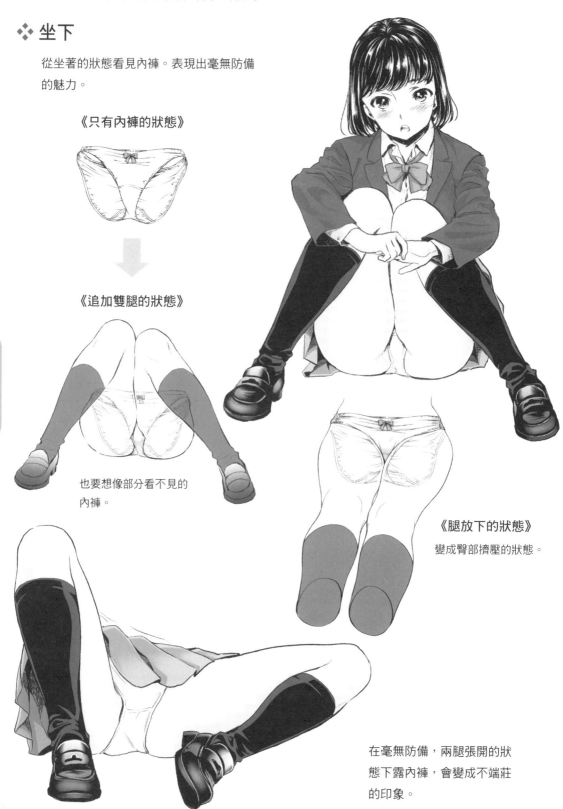

❖ 從正面隨著腿的動作使內褲的外觀有所不同

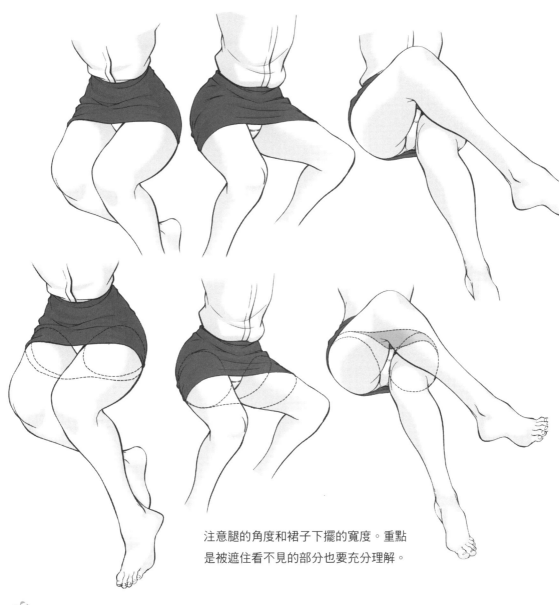

注意腿的角度和裙子下擺的寬度。重點
是被遮住看不見的部分也要充分理解。

Point

緊身裙的下擺不會打
開。腿張開時，下擺不
會打開，而是滑上去。
利用這點表現露內褲
吧！

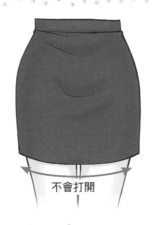

不會打開

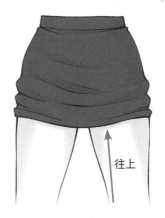

往上

視點與情境下的露內褲

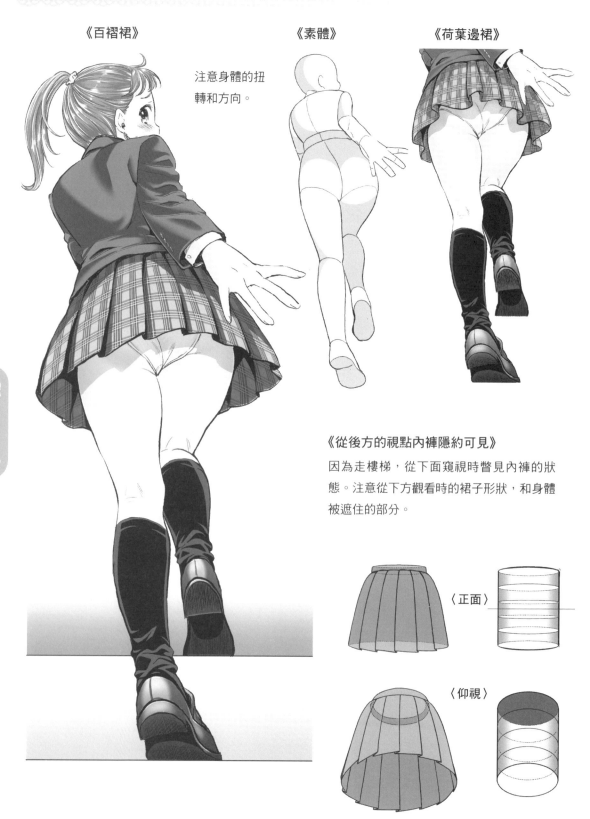

《百褶裙》

注意身體的扭轉和方向。

《素體》

《荷葉邊裙》

《從後方的視點內褲隱約可見》

因為走樓梯，從下面窺視時瞥見內褲的狀態。注意從下方觀看時的裙子形狀，和身體被遮住的部分。

〈正面〉

〈仰視〉

把裙子想成圓筒狀。

Chapter3
有內衣的風景

01 藉由內衣變成迷人的畫

服裝引起露內褲的技巧

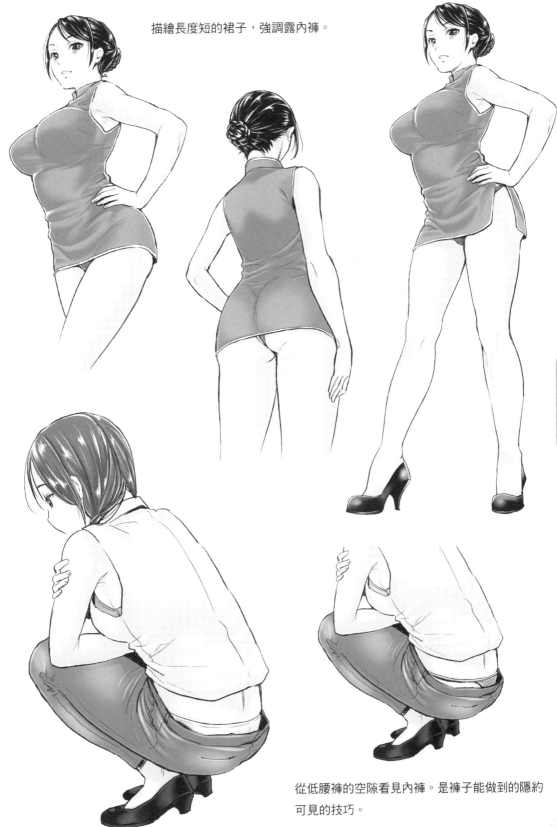

描繪長度短的裙子，強調露內褲。

從低腰褲的空隙看見內褲。是褲子能做到的隱約
可見的技巧。

胸罩走光＋露內褲

胸罩和內褲隱約可見的複合型。

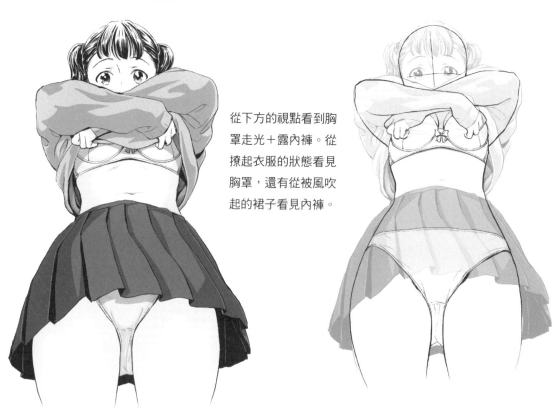

從下方的視點看到胸罩走光＋露內褲。從撩起衣服的狀態看見胸罩，還有從被風吹起的裙子看見內褲。

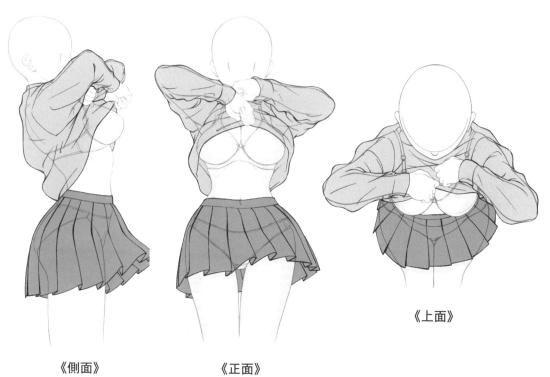

《側面》　　　《正面》　　　《上面》

裝飾的技巧①蕾絲

作為內衣的裝飾品，美麗的蕾絲是不可缺少的。當成強調重點，或是性感的表現，描繪各種蕾絲吧！

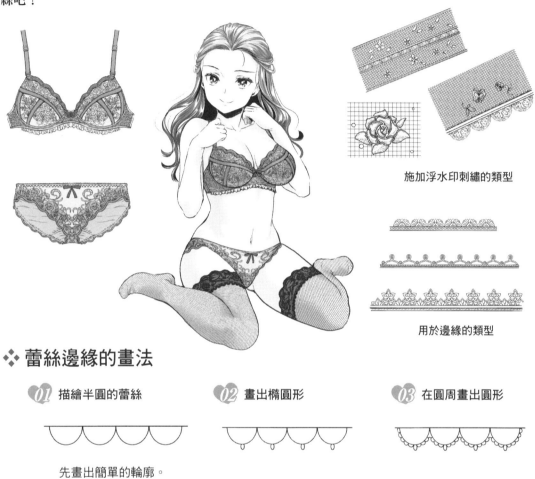

施加浮水印刺繡的類型

用於邊緣的類型

❖ 蕾絲邊緣的畫法

 01 描繪半圓的蕾絲

先畫出簡單的輪廓。

 02 畫出橢圓形

03 在圓周畫出圓形

 04 畫出圓的裡面

 05 完成！

 完成

《使用例》

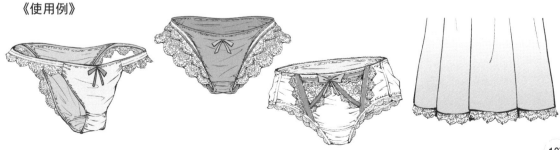

❖ 浮水印刺繡蕾絲的畫法

01 大朵和小朵的花並排

02 畫出邊緣

邊緣

03 畫出葉子和分散的花

04 畫出透明部分的布料

05 完成！

《使用例》

裝飾的技巧②荷葉邊

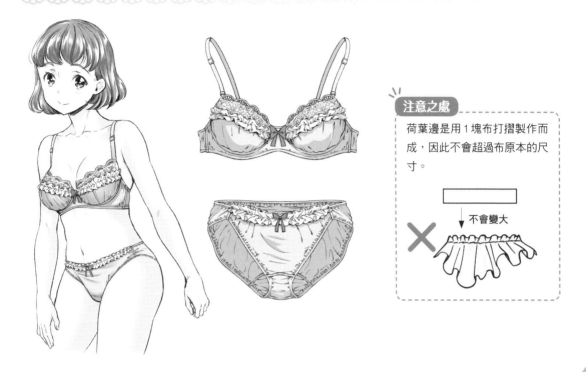

注意之處

荷葉邊是用1塊布打摺製作而成，因此不會超過原本的尺寸。

不會變大

❖ 荷葉邊的構造

畫出接縫。

接縫打摺……

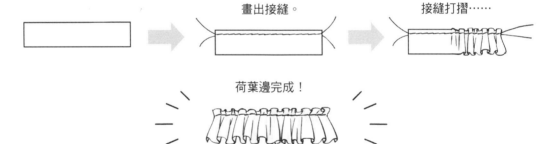

荷葉邊完成！

❖ 荷葉邊的畫法

01 畫2條輪廓線

02 在邊緣的線條畫出凹凸線

注意不要變得平均

03 畫出縱線變成八字

04 添加布料裡面的部分

05 畫出布料的厚度和細微的皺褶

完成

❖ 利用輪廓線描繪出各式各樣的荷葉邊

訣竅是不要超出一開始決定的寬度。只要抓住訣竅,就連飄動的荷葉邊也不難畫。活用在情趣內衣等輕飄飄的內衣上吧!

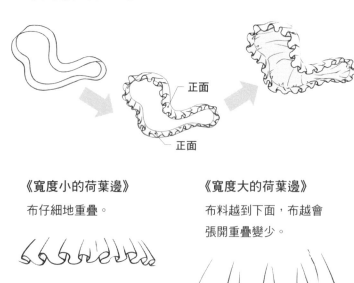

正面

正面

《寬度小的荷葉邊》
布仔細地重疊。

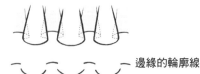

《寬度大的荷葉邊》
布料越到下面,布越會
張開重疊變少。

《俯瞰》

邊緣的輪廓線

《仰視》
因為布集中,所以線往
上側收聚。

《斜向》

《側面》

重疊的部分被跟前的
布遮住。

裝飾的技巧③帶子

　有用帶子打結型的女性睡衣，和使用穿帶的馬甲等。是展現美豔
與性感的裝飾品。

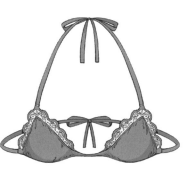
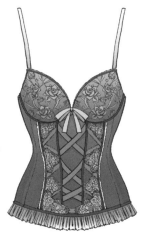
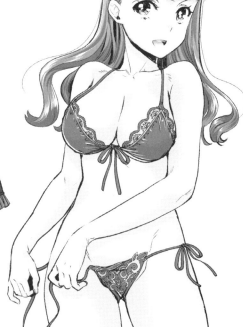

❖ 綁帶內褲的帶子蝴蝶結的綁法

❤ 01

❤ 02

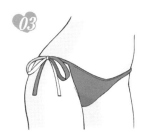
❤ 03

完成

前

前

後

空間

前

注意結的厚度，和
帶子的前後關係。

❖ 穿帶的畫法

 01 描繪邊緣的線

 02 描繪穿過帶子的洞

注意不要相差太多。

 03 畫出帶子

因為想在上側綁蝴蝶結，所以從下面畫出來。

 04 帶子穿過洞

要注意洞和帶子的前後關係。

 05 添上邊緣下側的帶子

 06 畫出蝴蝶結便完成！

完成

 Point

綁短一點圓圈的部分繃緊不會垂下，不過綁長一點會因自身重量而下垂。

《綁短一點》　　《綁長一點》

重力

帶子脫落後，會因重力向下垂。

裝飾的技巧④蝴蝶結

並非為了打結，而是發揮裝飾的功能。

《蝴蝶結的構造》

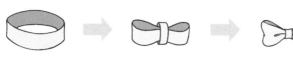

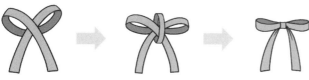

在正中間固定的蝴蝶結

在正中間打結的蝴蝶結

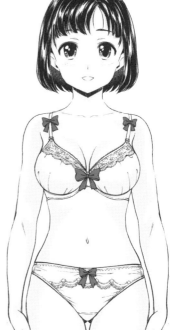

❖ 蝴蝶結的畫法

01 描繪邊框和對角線

02 沿著對角線畫出布料

沿著放射線畫出布料。
注意寬度的變化。

03 畫出結

04 畫出結和皺褶

皺褶的線從中心呈放射
狀延伸。

05 完成！

完成

《在蝴蝶結添加布的柔軟》

曲線

重疊

翻過來

鼓起

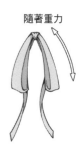

隨著重力

❖ 利用裝飾品，畫出形形色色的內衣吧！

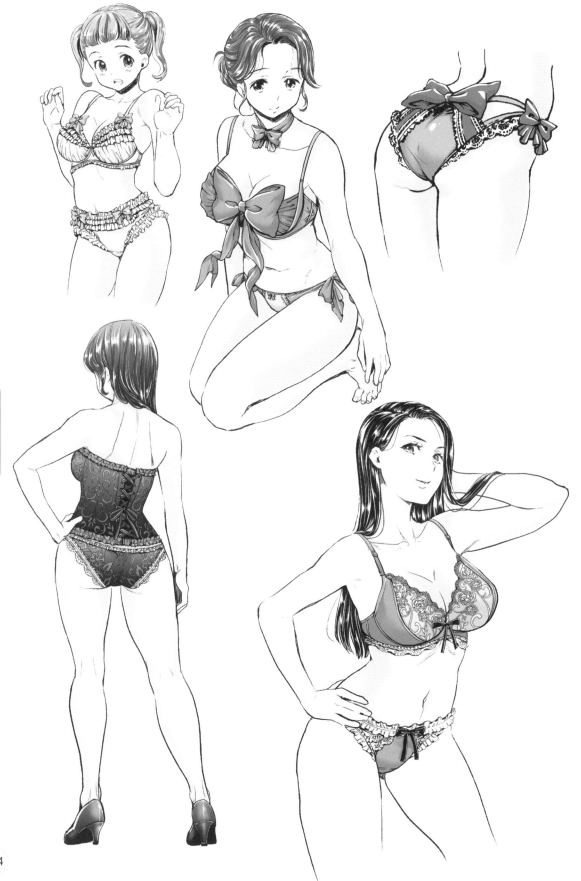

02 透光的技巧

透光胸罩、透光內褲

有些內衣本身如透明般，能夠看透。用在更加性感的表現吧。

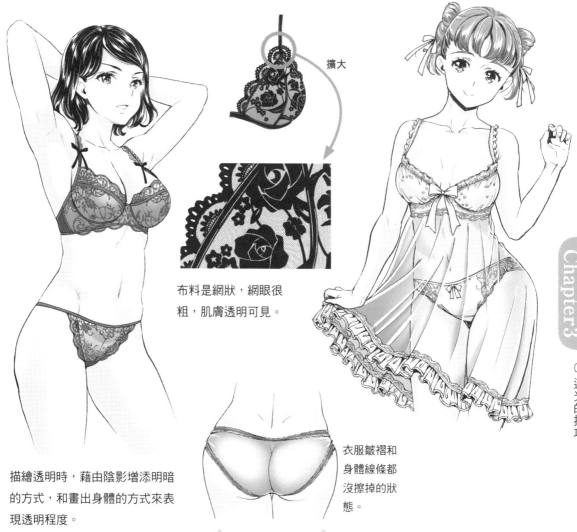

擴大

布料是網狀，網眼很粗，肌膚透明可見。

描繪透明時，藉由陰影增添明暗的方式，和畫出身體的方式來表現透明程度。

衣服皺褶和身體線條都沒擦掉的狀態。

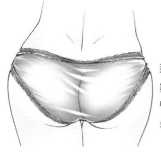

藉由陰影明暗的差異，表現皺褶和布料重疊的樣子。將臀部的線條稍微擦掉，布料看起來會是透明的。

將臀部的線條全部擦掉，布料看起來就不透明。

《光點》

擦掉衣服磨光部分的
線條畫。

《影子》

布重疊的部分、皺褶
的部分顏色深一點。

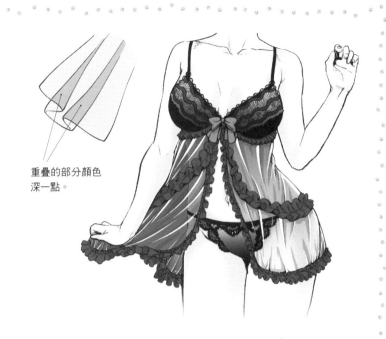

重疊的部分顏色
深一點。

《線》

布重疊部分的線表現
得細一點，未重疊部
分的線則是粗一點。

隔著衣服的透光胸罩、透光內褲

❖ 內衣的顏色造成外觀的差異

布料薄，白色上衣透光，看得見胸罩輪廓的狀態。

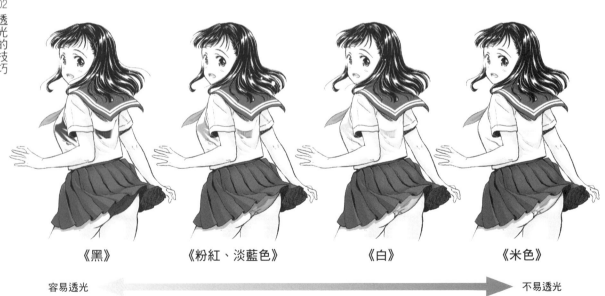

《黑》　　《粉紅、淡藍色》　　《白》　　《米色》

容易透光　⟶　不易透光

如果是比膚色淡的顏色，就算是白色也會透光。若是有花紋，會變得更容易透光。

《襯裙》

為了避免內褲的線條和顏色透光，沒有襯布的薄布料裙子底下，有時會加一件襯裙。

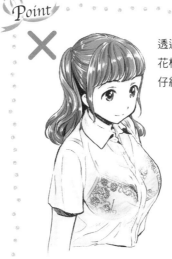

✕

透過的胸罩的花樣別畫得太仔細。

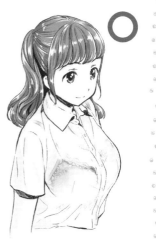

○

❖ 皺褶的圖案和緊貼面

仔細觀察穿上內衣的身體線條，和衣服空隙的狀態。內衣和衣服緊貼的部分最容易透過，分開的部分則不易透過。此外，皺褶的部分也不會透過。

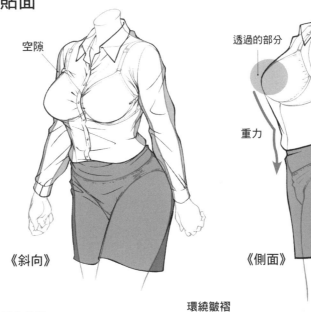

空隙

《斜向》

透過的部分

重力

重力

《側面》

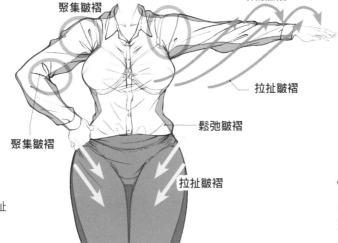

聚集皺褶

環繞皺褶

拉扯皺褶

鬆弛皺褶

聚集皺褶

拉扯皺褶

《聚集皺褶》

從身體部位的連接點，經由拉扯形成的皺褶。

《環繞皺褶》

連到看不見的部分的皺褶。

《拉扯皺褶》

受到動作或重力拉扯而形成的皺褶。

《鬆弛皺褶》

由於重力往下降，積壓形成的皺褶。

❖ 透光胸罩的畫法

01 描繪線條畫

02 在胸罩著色，刷刷地
添加影子

03 擦掉不透明的部分

04 完成！

完成

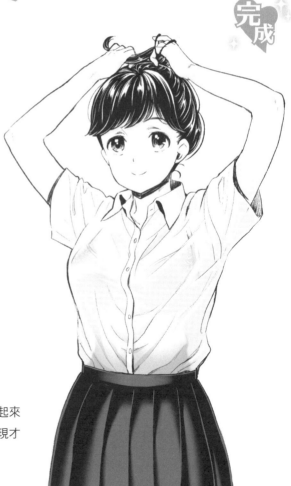

胸罩透光的部分留下太多，看起來
就是透明的襯衫，因此若隱若現才
是恰恰好。

濕透

布料薄的衣服沾濕會和身體緊貼，貼住身體的部分會變透明。被皺褶分開的緊貼部分的透過十分性感。

《乾燥狀態的衣服》

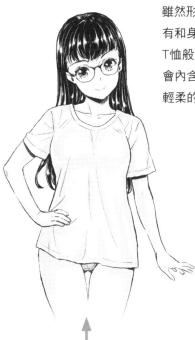

雖然形成皺褶，卻沒有和身體緊貼。若是T恤般材質輕的衣服會內含空氣感，變成輕柔的印象。

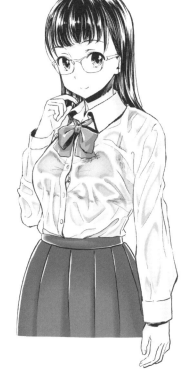

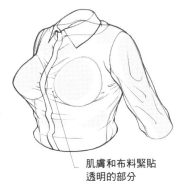

肌膚和布料緊貼
透明的部分

比較

《淋濕狀態的衣服》

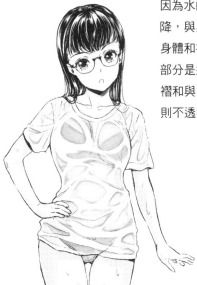

因為水的重量使衣服下降，與身體緊貼。雖然身體和衣服黏在一起的部分是透明的，不過皺褶和與身體分開的部分則不透明。

❖ 皺褶的種類

衣服淋濕時形成的皺褶部分，因為沒有和身體緊貼所以不透明。皺褶的部分畫成白色，就能表現淋濕的感覺。

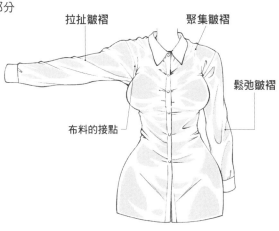

拉扯皺褶

聚集皺褶

鬆弛皺褶

布料的接點

注意之處

加入太多皺褶會變得過分強烈，觀察實際
的衣服適度添加吧。

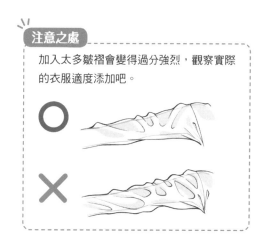

《皺褶的陰影》

陰影　　陰影

和肌膚緊貼的部分

《衣服的陰影》

肌膚透
過的部
分

改變皺褶陰影和肌膚透過部分的顏色深
度，呈現差異。

❖ 實際描繪看看！

01 描繪作為素體的身體

內衣也先
畫出來。

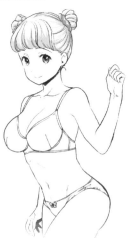

02 從上面畫出男性襯衫

描繪淋濕內衣透
出來的狀態，注
意身體的線條，
畫出襯衫緊貼身
體的狀態。

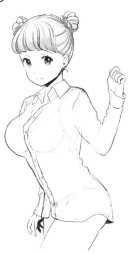

03 畫出皺褶

隆起的
部分

接點

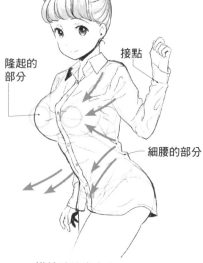

細腰的部分

描繪時注意走向

04 擦掉素體不需要的部分

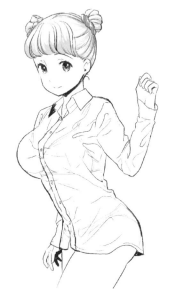

05 畫出陰影

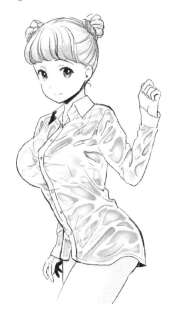

06 完成！

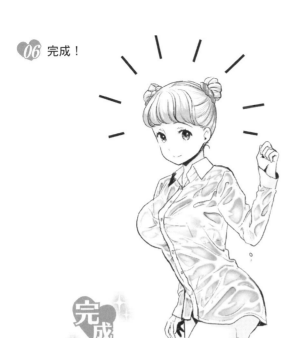

完成

只用線條和
筆觸表現。

只在內衣添加顏色
表現。

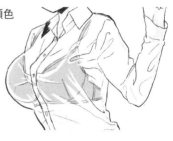

❖ 衣服淋濕的差異

如果是無袖上衣等，原本就是符合身體線條的樣子，
所以淋濕後緊貼部分會更為增加。

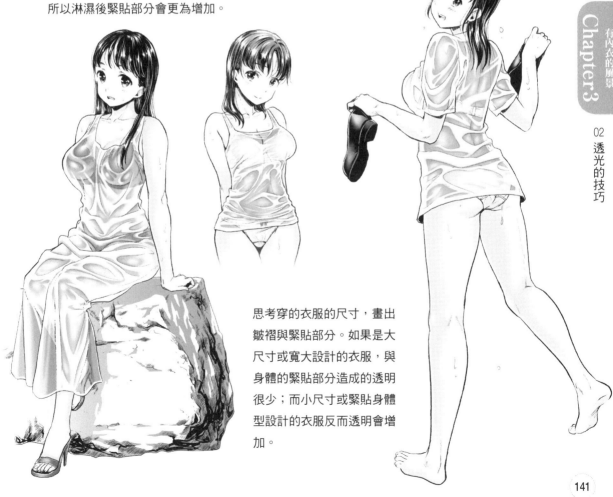

思考穿的衣服的尺寸，畫出
皺褶與緊貼部分。如果是大
尺寸或寬大設計的衣服，與
身體的緊貼部分造成的透明
很少；而小尺寸或緊貼身體
型設計的衣服反而透明會增
加。

在此來檢視藉由褲襪與絲襪的透明表現美麗腿型，使圖畫充滿魅力的重點。

褲襪、絲襪的構造

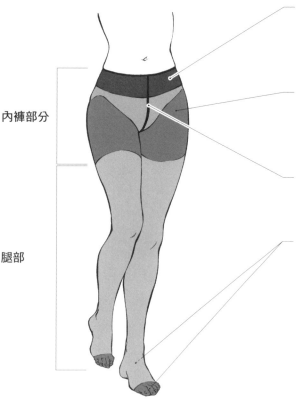

腰帶
使用具伸縮性的紗線，壓住避免滑落。

防綻環
即使內褲部分破掉，也能防止連腿部都綻線。

中縫
位於內褲部分中央的接縫。

腳跟部分和腳趾部分
為了補強腳尖和腳跟，布料稍微厚一點。

丹數是紗線纖維的單位。數字越大布料就越厚（參照第64頁）。

內褲部分

腿部

《丹數造成透明樣子的差異》

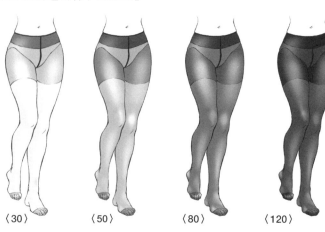

〈30〉　　〈50〉　　〈80〉　　〈120〉

如膝蓋、大腿、腳尖和腳跟等，在布料受到拉扯的地方加上白色做出磨光，就能表現布料的透明程度。配合丹數的數值，加上的白色分量也要調整。

❖ 讓合身衣服的內褲輪廓浮現出來

01 畫出內褲和裙子

02 裙子和絲襪上色

03 收尾

強調內褲的線條,添加陰影收
尾。注意陷入肉裡和肉感。

完成

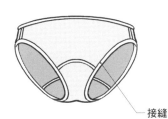

接縫

白色部分因為接縫而隆起,所以從衣
服上面也能看出形狀。不想讓內搭服
裝影響衣服時就穿上束腰帶等,遮住
凹凸。

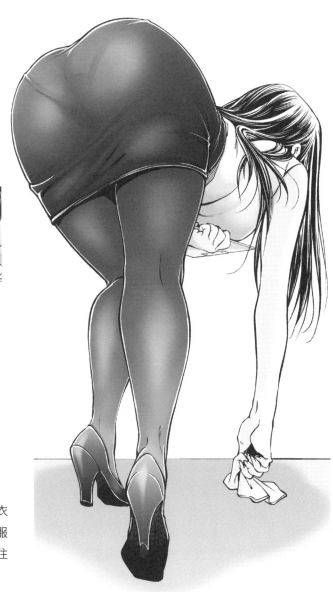

143

質感的技巧① 擺動

內衣模樣擺動的重點

擺動的內衣模樣更加講究地檢視。至於重點，表現材質輕盈的工夫，或搖晃感的表現非常重要。

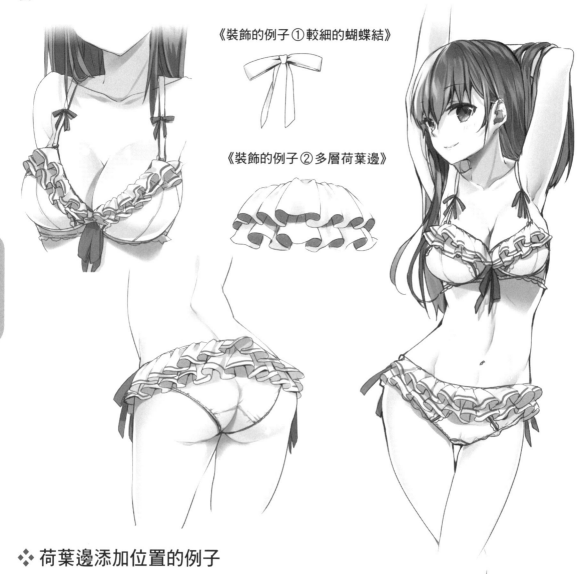

《裝飾的例子①較細的蝴蝶結》

《裝飾的例子②多層荷葉邊》

❖ 荷葉邊添加位置的例子

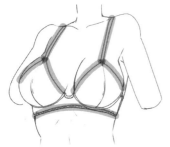

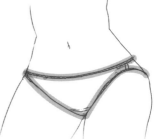

添加太多荷葉邊也會過分強烈，所以要一邊思考平衡一邊調整。

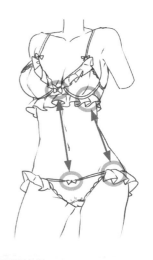

畫出胸罩和內褲共通的部分，
呈現上下成套的感覺。

提升擺動感的工夫

❖ 工夫①讓裝飾動起來

想像從頂點垂下布，使頂點的下面部分飄舞，提升
擺動感。

注意重力和角色的動作大幅活動，便容易表
現擺動感。

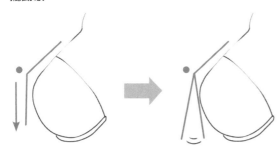

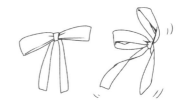

❖ 工夫②注意裝飾的材質

想要呈現擺動感時，最好盡量選擇柔軟的
材質。

如硬的荷葉邊（沒有皺褶的布，或縱幅短褶子細
的荷葉邊等，畫成不太會搖擺的荷葉邊）不會呈
現擺動感，所以不行。

Point

粗一點的蝴蝶結比細一點的蝴蝶結更添擺
動感。

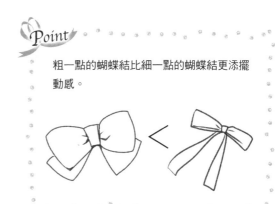

擺動的內衣的例子

先來檢視擺動的內衣的畫法。描繪裙子部分時，想像從胸部下方固定的部分往下降。

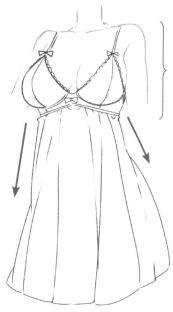

基本上，和胸罩的畫
法相同。無論有無鋼
圈都可以。

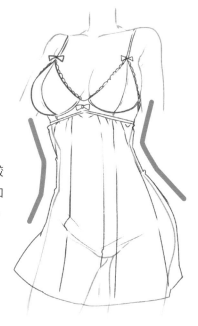

裙子部分別太貼住身體比較
能提升擺動感！相反地，如
果想展現性感就貼住身體。

《可愛型》

一面露出胸部的形狀，一面也
呈現擺動感。

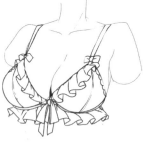

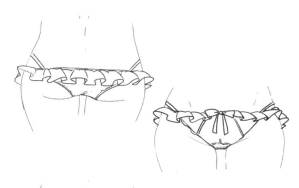

《甜美可愛型》

用較大的荷葉邊強調乳圍和臀
部的立體感，表現出稍微加點
稚嫩感的可愛。

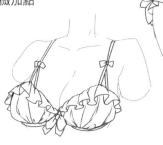

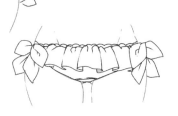

《甜美型》

此外，荷葉邊的縱幅大一點，比起「擺動」
會更接近「鬆軟」的印象。

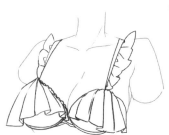

質感的技巧② 輕飄飄

內衣模樣輕飄飄的重點

描繪輕飄飄內衣模樣的重點是，整體使用柔軟一點的材質。於是，內衣的皺褶會大大地隱入。

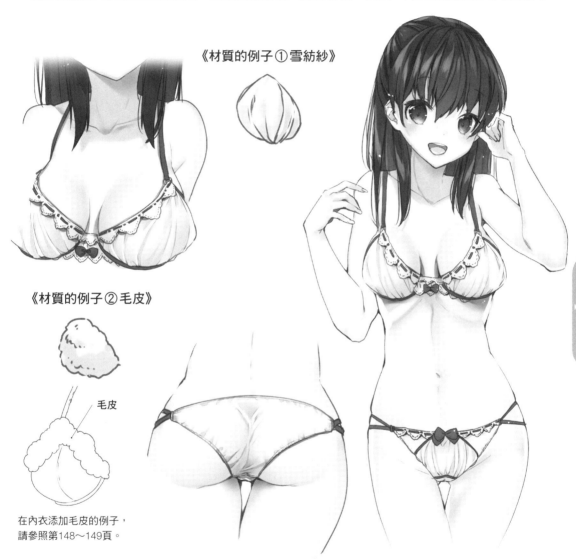

《材質的例子①雪紡紗》

《材質的例子②毛皮》

毛皮

在內衣添加毛皮的例子，
請參照第148～149頁。

提升輕飄飄感的工夫

❖ 工夫①使用雪紡紗材質

所謂的雪紡紗，是輕薄透明柔軟的布料。用雪紡紗材質表現內衣時，會呈現柔軟輕飄飄的感覺。

《雪紡紗材質的畫法》

01 在內衣添加輕飄飄的布

在內衣的基底上，讓輕飄飄的布揉皺並添加。

基底

上下縫合的部分

02 描繪皺褶

一邊注意縫合的部分，
一邊描繪皺褶。

注意之處

描繪皺褶時，必須注意沿著球體描繪。描繪時如果忽略球體這一點，立體感就會消失。

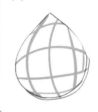

❖ 雪紡紗材質添加位置的例子

在胸罩頂部等處添加雪紡紗材質。

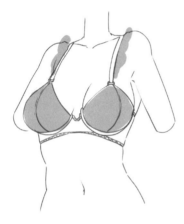

❖ 工夫② 添加毛皮材質

毛皮是濃密、蓬鬆的裝飾。在內衣添加毛皮，能呈現動物般溫暖的輕飄飄感。

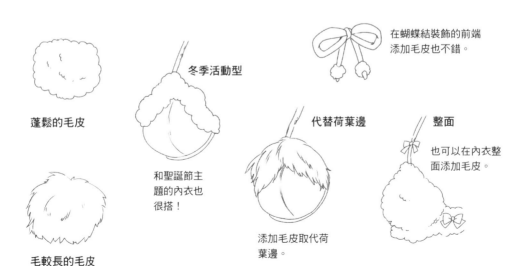

蓬鬆的毛皮

毛較長的毛皮

冬季活動型

和聖誕節主題的內衣也很搭！

在蝴蝶結裝飾的前端添加毛皮也不錯。

代替荷葉邊

添加毛皮取代荷葉邊。

整面

也可以在內衣整面添加毛皮。

❖ 毛皮添加位置的例子

毛皮最好添加在與荷葉邊相同的
位置。

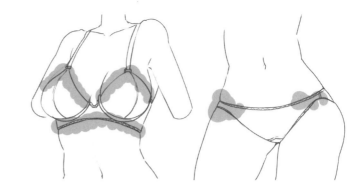

輕飄飄的內衣的例子

❖ 雪紡紗材質的內衣

藉由雪紡紗的處理，還可以發展成可愛型或冷酷型。

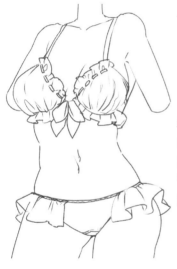

和荷葉邊搭配，
用帶子、蝴蝶結
固定雪紡紗的例
子。適合可愛型
的角色。

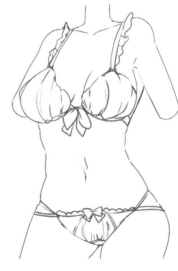

在內衣的基底捲
入固定的例子。
適合冷酷型的角
色。

❖ 和毛皮很搭的內衣

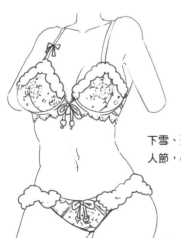

下雪、聖誕節或情
人節，etc……

《冬季活動型的主題》

《動物型主題》

豹紋、牛紋，
etc……

質感的技巧③ 閃閃發光

內衣模樣閃閃發光的重點

閃閃發光的內衣模樣，藉由使用水鑽、寶石或金屬材質，能有效地給予性感華麗的印象。

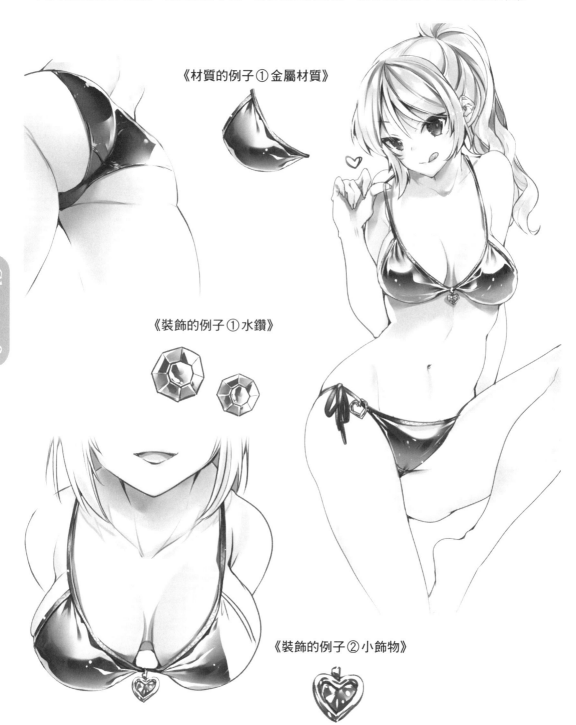

《材質的例子① 金屬材質》

《裝飾的例子① 水鑽》

《裝飾的例子② 小飾物》

提升閃閃發光感的工夫

❖ 工夫①描繪閃閃發光型的內衣基底材質

在內衣的基底材質使用金屬材質，就能呈現閃閃發光的感覺。形狀貼合會更好！

《描繪線條畫時的訣竅》

被肩帶拉扯的部分，發生於穿胸罩時的肩膀、背部、胸部之間這3個地方。在這些地方容易起皺褶，因此要注意畫出皺褶。由於材質的性質，容易確認皺褶。

〈展開圖〉

容易起皺褶

皺褶部分若是閃閃發光的金屬材質的布，光點就會變得強烈。

線條畫

《上色、陰影的訣竅》

漸層強烈一點，加強光點就會看起來閃閃發光。可以搜尋圖片等，盡量一邊看著照片一邊描繪光點或漸層，就能呈現真實的閃閃發光的感覺。

01 沿著球畫弧線

光

沿著球的弧線

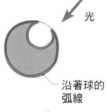

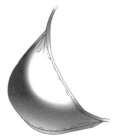

濃淡的漸層強烈一點。

02 濃淡的界線模糊

光

模糊

描繪皺褶的陰影。

03 加上光點和反射光

光點

反射光

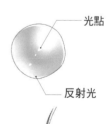

加上光點。

❖ 工夫② 利用寶石和水鑽等裝飾

首先決定主題。

例如：花、星星、心形等。

決定主題後，利用寶石和水鑽等閃閃發光的裝飾，和荷葉邊或蝴蝶結搭配設計。用「主題名稱」＋「水鑽」等關鍵字搜尋，就能看到許多值得參考的排列。

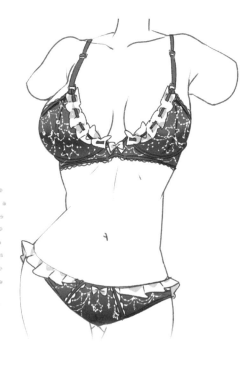

 和適合角色的主題搭配。

心形

玫瑰

星星

《基本的畫法》

 畫八角形

 塗色

 注意光源加上漸層

 畫太多會很不得了，所以要加以簡化，像是依照描繪尺寸只畫圓等等。

 描繪光點

在光點底下描繪影子

完成

《應用的畫法》

大致用線條畫輪廓。

畫水鑽和寶石的外形（輪廓）。依照圖畫的尺寸，點畫也會滿有一回事的。

畫好的外形，變成擺上水鑽的輪廓。

一面添加大小的強調重點，一面畫上水鑽便完成。只要把畫上的物件複製貼上擺上去，也會滿像樣的。

在「各種內衣」這個項目，將檢視目前為止沒介紹完的其他內容。

蘿莉塔型內衣的重點

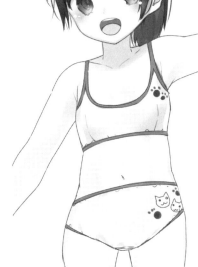

蘿莉塔型內衣的形狀，與其符合體型，不如是稍微有點空間的形狀。另外，通常不會使用鋼圈或金屬配件。

《運動胸罩》

胸用的內襯。甚至不會有罩杯

如鬆緊帶素材等，下面部分是能勒緊的素材

《內褲》

使用較柔軟的材質，腰部和腿伸出的部分通常有鬆緊帶等伸縮性高的東西穿過。

有鬆緊帶的腰圍部分

腿的鬆緊帶部分

皺褶的走向

襠部部分的接縫

蘿莉塔型內衣常見的形狀

《無袖上衣型》

《短上衣型》

《無鋼圈＋附罩杯》

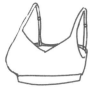

年齡介於小孩和大人之間的女孩很常穿。

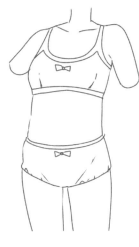

《基本的內褲》

《四角褲》

《南瓜褲》

08 各種內衣②情趣內衣

情趣內衣從下胸圍的拼接有平緩寬大的下擺，是當成睡衣的衣服。和其他的女性睡衣比較，癖好性更強，比起內衣原本的基本功能，重點擺在視覺的衝擊上。

情趣內衣模樣的重點

原本目的是穿在內衣上面，因此大多不會勒緊，非常寬鬆。因為容易產生皺褶，也要注意哪邊會起皺褶。

❖ 情趣內衣基本的構造

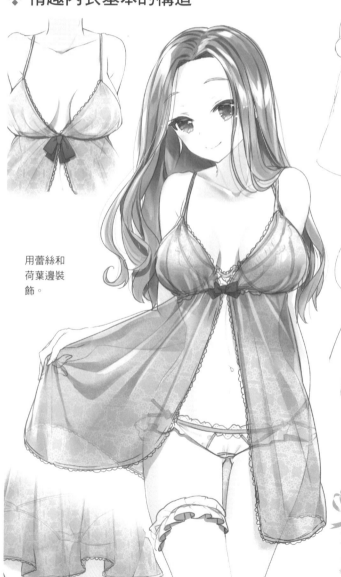

通常是無罩杯（由於原本的目的就是穿在胸罩上）。

用蕾絲和荷葉邊裝飾。

上側皺褶的起點

略微寬鬆

固定裙子部分的配件。這裡是皺褶的起點。

Point

畫太多皺褶感覺會有點硬，畫少一點就會感覺輕柔。

❖ 用於情趣內衣的透明材質的畫法

01 描繪素體

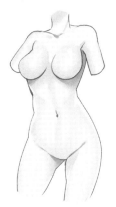

02 沿著身體穿上衣服

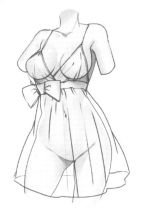

03 擦掉不透明的部分

擦掉不透明的部分（若是一般型就是胸部附近或裝飾部分等）的身體。

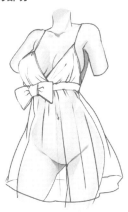

04 塗上明亮的顏色

在最明亮的部分塗上預定的明亮顏色（圖中為了清楚辨識而使用黑色）。

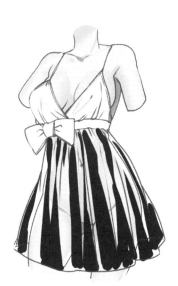

05 明亮顏色暈色

06 收尾

沿著光點和外形擦掉身體，或是在情趣內衣添加陰影便完成。

完成

注意之處

雖然鋪上透明度降低的階層也可以，不過只有這樣光點和陰影的表現會減弱。注意描繪光點和陰影，並且上色，完成度才會提高。

有內衣的風景

Chapter3

08 質感的技巧② 輕飄飄

各種情趣內衣

用荷葉邊或蕾絲裝飾，畫出適合角色的設計吧。

《基本型》

《前開式》

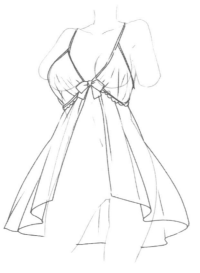

以透明材質2、3層重疊
也會變可愛。

《裙子型》

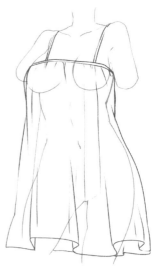

這種類型大多裡面全部透
明，十分性感。

《開口型》

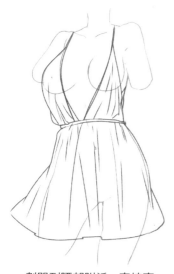

劃開到腰部附近，直接穿
上能看見大面積的乳房，
非常下流性感。

《前開＋重疊型》

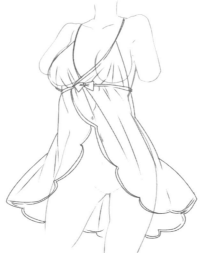

以前開型為基本，胸前布
重疊的類型。容易變成甜
美型。

《胸前荷葉邊＋裙子型》

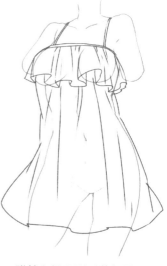

雖然和裙子型形狀相同，
但是胸部被擋住的類型。
或許適合貧乳的角色。

不只內衣本身，藉由和服裝搭配，更能提升內衣的魅力與性感。在這一節，將解說內衣與服裝不平衡的搭配、組合的魅惑樣子。

搭配①內衣＋寬鬆的襯衫

從比身體大的襯衫空隙和從下擺看見的內衣，若隱若現地刺激挑逗。

❖ 重點①空隙

藉由表現寬鬆的襯衫與身體之間形成的空隙，更能強烈感受到襯衫與女孩尺寸上不平衡的感覺。

❖ 重點②輪廓

藉由表現白襯衫的透明感，身體的線條會浮現輪廓。

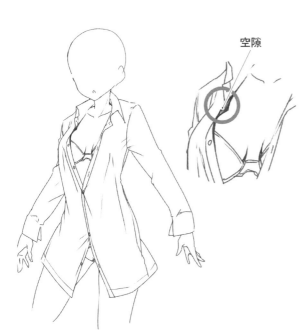

空隙

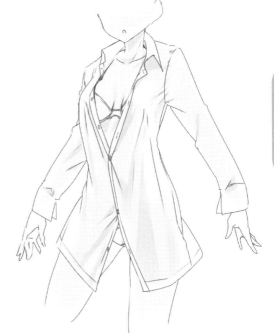

❖ 重點③胸部走光

彎下腰時胸部走光，比起兩邊的胸罩都露出來，只露出一邊感覺更性感。

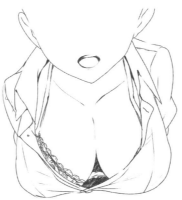

Point

關於襯衫的扣眼，男用襯衫是在右前，女用襯衫則是左前。刻意畫成右前會很像男友的襯衫，感覺更加性感。

搭配②內衣＋脫到一半的制服

脫到一半的制服和內衣搭配後，就能造成硬質東西壞掉般的縫隙。

❖ 重點①蝴蝶結

制服的蝴蝶結刻意留著不拿掉，更能加強制服的感覺。

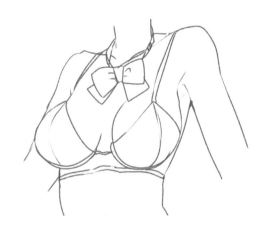

注意之處

描繪女孩的肚臍時要注意位置。肚臍會在肋骨與胯下正好2分之1附近（若是男生會比2分之1略低一點）。要注意太低的話會很奇怪！

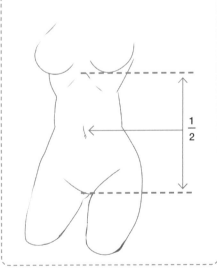

$\frac{1}{2}$

❖ 重點②內衣的設計

按照角色思考內衣的設計。並不是內衣很性感就好。用普通內衣表現學生的真實感也不錯，刻意畫成性感的內衣，呈現與角色的反差也不賴。

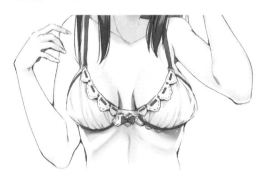

讓冷酷的角色穿上上圖那種甜美型的內衣，能產生反差萌。

體格造成的個人差異，在描繪角色時是非常重要的特性。在本節，將解說讓體格造成的個人差異變顯著的穿著呈現方式。

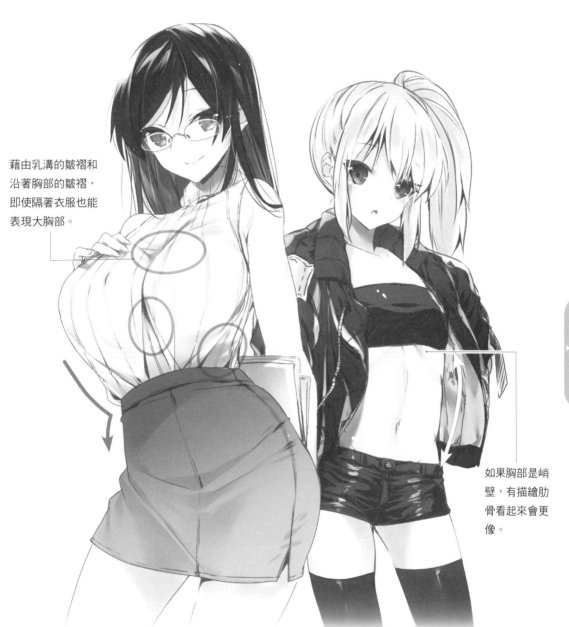

藉由乳溝的皺褶和沿著胸部的皺褶，即使隔著衣服也能表現大胸部。

如果胸部是峭壁，有描繪肋骨看起來會更像。

《巨乳女孩》

畫出豐滿的大腿和臀部，更能呈現巨乳的魅力。此外，從下乳到腰部的部分，和從背部到腰部的部分，留意畫出層次分明的線條吧。

《貧乳女孩》

描繪時注意全身沒什麼脂肪。另外，讓姿勢向後彎，更能表現出纖細的體型。

巨乳的情境

　　巨乳的人會在胸部和衣服之間形成空間（俗稱「乳簾」）。藉由描繪「乳袋」表現巨乳也是個方法，不過活用這個空間，就能表現巨乳感。

❖ 乳簾

穿上下擺沒有紮進下半身服裝的衣服（水手服等），形成乳簾就能展現巨乳。如果注意內衣的隱約可見，以低角度描繪也不錯。

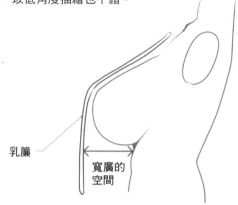

乳簾

寬廣的空間

❖ 乳袋

「乳袋」是表現巨乳的方法之一。所謂乳袋，是指明明穿著普通材質的衣服，卻像塑身衣一樣布料貼在胸部上，乳溝、下乳和乳房整體的形狀一覽無遺的狀態。

以鈕扣為中心，往左右拉扯。

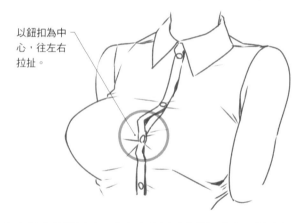

襯衫的空隙很性感

如上圖穿著襯衫時，現實中布料不會像塑身衣一樣貼住胸部，不過按照現實描繪很無趣，所以加入像乳袋的變形畫法。

注意之處

若是正面構圖，便會產生要以左右哪邊的胸部為優先的問題。因為左右的乳房緊貼，所以乳溝是直線！

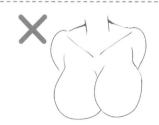

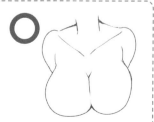

貧乳的情境

　　貧乳的人和巨乳相比，衣服的皺褶不太會浮誇地加上去。因為衣服很少被胸部拉扯，所以彎腰或手臂活動容易產生空隙，也容易胸部走光。

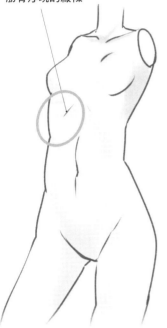

肋骨浮現的線條

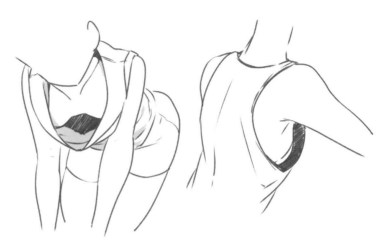

若是貧乳女孩，如上圖向前彎的姿勢也可能走光，不過刻意胸部向後彎，展現纖細的腰部和骨感也很可愛。稍微畫出肋骨，相當性感喔。

藉由腰骨浮現的描寫，能表現出細腰和沒什麼脂肪。

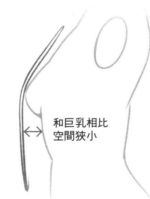

和巨乳相比
空間狹小

貧乳的人穿著下擺沒紮進下半身服裝的衣服（水手服等）時，比起巨乳在衣服和身體之間形成的空間相當狹小。

注意之處

不畫乳溝而是畫出盆地，更能提升貧乳感！

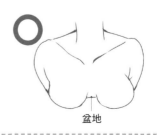

✕　　○

盆地

泳裝與內衣的差別

有些泳裝外觀像比基尼，和內衣難以區別，不過不同的部分有使用的布料材質差異與厚度、與身體的合身感、縫製和別扣等。

❖ 內衣背鈎的特色

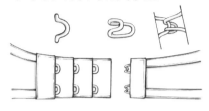

通常為了避免偏移，會有2列或3列的鈎扣。也容易調整尺寸。

❖ 泳裝背鈎的特色

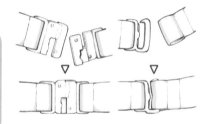

有些類型是用帶子打結。背部的背鈎也有用一個塑膠扣固定的類型。

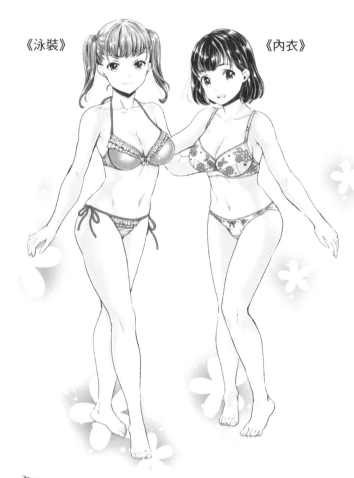

《泳裝》　　　　　　　　《內衣》

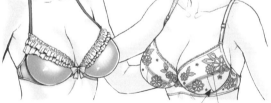

縫合　　　拼接線

泳裝主要使用具伸縮性的布料，有一定的厚度，結實且不透明。在泳裝的胸罩表面不會有縫合線。

至於內衣的情況，補正力強，而且合身。布料從薄的到厚的、從蕾絲到結實的，使用各種材質。此外，基本上在內衣的胸罩表面，會有縫合的拼接線。

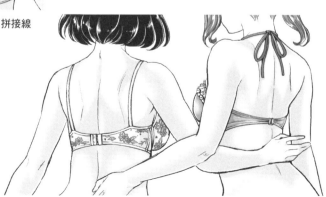

うめ丸

我是うめ丸。緊接在《成人漫畫繪師美少女魅惑畫法》之後，這次是內衣篇。女性的內衣從可愛型到性感的設計，類型非常廣泛，我畫得很開心！如果能有助於各位讀者的創作，將是我的榮幸。今後也請多指教。
twitter：@umemaru002

ぶんぼん

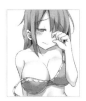

非常喜愛美少女遊戲的特殊性癖者。
從遊戲插畫類專門學校畢業後，在同人社團「ぶんぼにあん」展開活動。
於四格漫畫雜誌（芳文社）一次刊完出道。
現為自由插畫家，描繪手機遊戲的插畫、成人漫畫、原畫等。孤單一人！

218

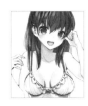

大家好，我是218。
希望本書能有助於各位的創作。
twitter：@218kalavinka

◆封面插圖

佐倉まさち

大家好，我是佐倉まさち。
我的工作是畫小說的插畫和講座插畫。
我喜歡畫鬆軟可愛的圖。
想要在可愛事物的圍繞下生活。
請多指教

PROFILE

Universal Publishing株式会社

成立於2008年，是一間漫畫‧設計製作及編輯製作的公司。
執行董事 長澤久。

TITLE

走光注意！內衣露出心機畫法

STAFF

出版	瑞昇文化事業股份有限公司
作者	うめ丸／ぶんぼん／218
編著	Universal Publishing
譯者	蘇聖翔
總編輯	郭湘齡
責任編輯	蕭妤秦
文字編輯	張聿雯
美術編輯	許菩真
排版	執筆者設計工作室
製版	明宏彩色照相製版有限公司
印刷	桂林彩色印刷股份有限公司
	綋億彩色印刷有限公司
法律顧問	立勤國際法律事務所　黃沛聲律師
戶名	瑞昇文化事業股份有限公司
劃撥帳號	19598343
地址	新北市中和區景平路464巷2弄1-4號
電話	(02)2945-3191
傳真	(02)2945-3190
網址	www.rising-books.com.tw
Mail	deepblue@rising-books.com.tw
初版日期	2021年8月
定價	420元

ORIGINAL JAPANESE EDITION STAFF

作画‧技法解説	うめ丸、ぶんぼん、218
企画‧編集	デザイン　ユニバーサル・パブリシング株式会社
企画‧担当編集	浦田善浩（コスミック出版）

國家圖書館出版品預行編目資料

走光注意!內衣露出心機畫法/うめ丸,
ぶんぼん, 218作；蘇聖翔譯. -- 初版. --
新北市：瑞昇文化事業股份有限公司,
2021.08
164面；18.7 x 25.7公分
ISBN 978-986-401-507-8(平裝)
1.插畫 2.繪畫技法

947.45　　　　　　　　　　110010695

國內著作權保障，請勿翻印／如有破損或裝訂錯誤請寄回更換
SEXY NI MISERU! MOERUSITAGI NO EGAKIKATA
Copyright ©2019 UMEMARU/BUNBON/218
All rights reserved.
Originally published in Japan by COSMIC PUBLISHING CO., LTD. Tokyo.,
Chinese (in traditional character only) translation rights arranged with
COSMIC PUBLISHING CO., LTD. Tokyo., through CREEK & RIVER Co., Ltd.